完全入門 24 課

COMPLETE LEARN TO PLAY CAJON MANUAL

Cajon

木箱鼓

簡單易上手的打擊樂器

用木箱鼓合奏玩樂團

一起進入節奏的世界吧！

U0037921

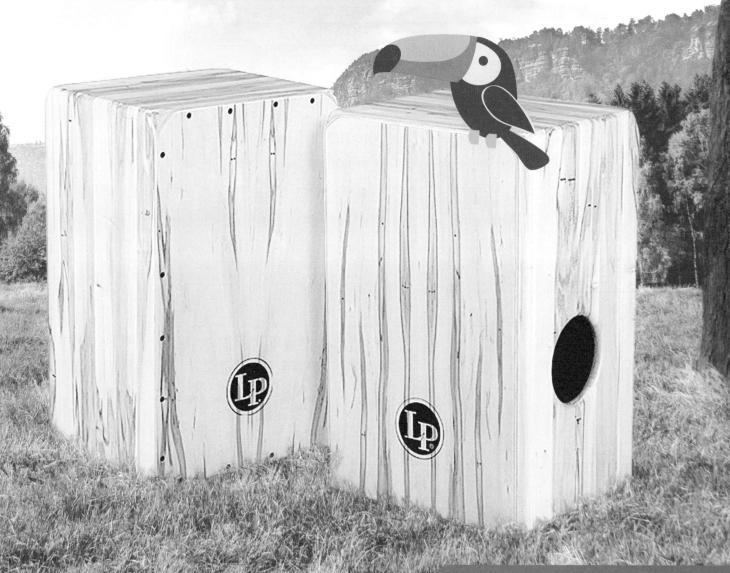

吳岱育 編著

作者簡介-吳岱育

個人簡歷

- 1985年出生，自1999年開始學習並演奏電貝士、吉他、爵士鼓等樂器，樂團經驗豐富。

- 2010年經營【夢想音樂工作室】至今。

- Mr.One Cajon形象代言人。

教學經歷

- 任教於新竹地區各樂器行、安親班、家教，多所中學吉他社指導老師、評審。

- 2012年開始接觸木箱鼓，之後開始製作木箱鼓教學示範影片並上傳Youtube。目前累計超過一百部教學影片，瀏覽次數破七十萬。

- 2013年起巡迴新竹地區木箱鼓舉辦講座與演出，包括聯華電子、智原電子、園區管理局、成人音樂中心與自有工作室等超過二十場次。

自序

CAJON

自2012年起開始接觸了木箱鼓這樂器，當下覺得這東西真是有趣，雖然小小一顆，卻可以做出類似整套爵士鼓的節奏聲音。其體積小、攜帶方便、上手容易等特色讓我想起了更早之前烏克麗麗剛在國內發展上的情況，幾乎沒有人知道那小小一把很像吉他的東西是什麼。

於是下定決心要好好的研究這樣樂器，並且讓更多的人認識它、喜歡它甚至學習它、操作它、享受在拍擊的樂趣中。基於多年的樂團經驗與爵士鼓的理解使用，只要在一些操作觀念、打擊順序、方法上進行轉換就可以用雙手在一顆小小箱子上產生豐富的音色與節奏。

2013年開始在工作室的練團室中自錄教學與示範影片，隨著上傳的檔案數量與長久的耕耘累積，愈來愈多人看到Youtube上頭的影片，不知不覺中居然也已經突破了十萬瀏覽次數。

有許多台灣本地、香港、澳門、馬來西亞的朋友紛紛加入我的臉書問問題，更有香港的朋友因為看了我的頻道特地前來新竹拜訪。我想，推廣木箱鼓這個夢想已經完成一小步了，但網路資訊總是只能呈現片段，內容無法確實按步就班讓學習者學習，為了要幫助到更多人、讓更多的人喜歡木箱鼓並且學習如何操作它，寫出一份適合時下歌曲、樂團、華人使用的木箱鼓教材，就勢在必行了！

接下來歡迎大家用你的雙手，創作屬於你自己的節奏，也盼望各位同好們可以繼續支持與指教，讓這份教材更加的完備！

吳岱育

推薦序

喜聞大頭老師即將出書，且有機會先一睹部分內容，真的為國內木箱鼓的愛好者恭喜一下！

木箱鼓是個非常可愛的樂器，攜帶方便，功能強大，等於是一套可攜式的爵士鼓，在校園音樂中佔有重要的份量。而今能夠有專書可以學習，節省自我摸索的時間，真是一件令人高興的事！

內容可說是基本訓練與實際演出的技巧都涵蓋其中，可見作者的苦心與用心！在此祝福這本書可以讓有心玩木箱鼓的你享受音樂的快樂！

吉他詩人 玩耳音樂負責人 董運昌

不管是創作還是彈吉他，一直以來我最在意的都是節奏。從理性層面看來，節奏是音樂的基底；從感性層面看來，節奏能夠帶出情緒與生命力。木箱鼓的打擊學問對我來說，就像我們直覺聽音樂時會彎曲膝蓋來抓住律動、或是跟著打拍子一樣如此自然純粹的事，而且無時無刻融入各種樂器中，以各種形式存在著。不論你是哪一類樂器的演奏者，要奏出如歌唱般的旋律，必須把節奏的特性融會貫通，練習到就像喝水呼吸一樣平常，唱歌更不用說，要掌握好的動態，怎麼能缺少輕重音呢？

台日澆花系創作歌手 PiA 吳蓓雅

木箱鼓（Cajon），這個起源於秘魯的美妙樂器，它的構造簡單，就是一個木箱子，但演奏起來卻一點也不簡單。打擊面和箱體的共鳴使它同時具備了清脆的高音與渾厚的低頻，對於製造節奏律動非常適合，同時又方便攜帶！所以短時間內便在世界各地流行了起來。

然而手鼓類打擊樂器的教材實在不多，木箱鼓的更少，中文的木箱鼓教材更是少中之少！我的好朋友吳大頭前些日子跟我說他撰寫了這本教材，在看過教材之後令我深深覺得感動！編排用心，教學內容淺顯易懂。不僅從最基礎的音符、拍子，到較為進階的輕重強弱的表現，也介紹了許多常見節奏的演奏方法。

樂器的學習是沒有捷徑的，但一本好的教材可以讓我們少走冤枉路，少浪費些時間。而這一本「木箱鼓完全入門24課」，我真心推薦給大家！

無限融合樂團鼓手 陳玟瑋　陳玟瑋

學習木箱鼓的朋友們有福了！在這邊推薦由「大頭」老師所寫的「木箱鼓完全入門24課」給大家。 這本書淺而易見，很適合初學木箱鼓的你，加上有實戰演奏的章節能夠讓你對於木箱鼓的掌握更快。相信你把整本書練習完後你的木箱鼓演奏能力一定會突飛猛進！在這邊很誠摯的推薦給大家！

無限融合樂團Bass手 陳右泯　陳右泯

本書使用說明

本公司鑒於數位學習的靈活使用趨勢，書籍中的教學影片以QR Code連結影音分享平台（麥書文化官方YouTube），提供學習者更為便捷的學習方式。

學習者利用行動裝置掃描「課程首頁左上之QR Code」，即可立即觀看該課教學影片及示範，也可以掃描下方QR Code或輸入短網址，連結至教學影片之播放清單。

goo.gl/kt3acx
教學影片播放清單

目錄

認識木箱鼓

木箱鼓的起源

　　16世紀時，西班牙、葡萄牙在南美洲進行殖民政策，大量黑人被帶到南美，他們曾利用皮革所撐開的大鼓，以及使用某種特殊節奏語言進行串聯，在雇主不知情的的情況下策劃逃脫計劃。

　　政府知情後下令禁止使用大鼓。即便如此卻還是無法剝奪他們的音樂，後來黑人們開始拍打衣櫥、木箱來產生節奏，人們聽到節奏後會隨著音樂起舞，便開始了木箱鼓的演化。

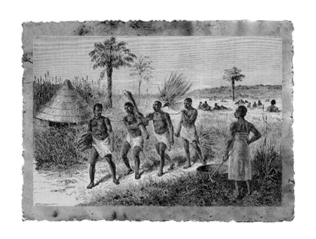

Cajón

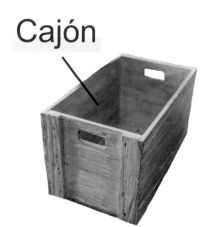

　　由於容易上手且容易取得，木箱鼓被普遍的使用。樂手們開始增添木箱鼓的音色，包括在鼓面內側追加小鼓響線、吉他弦，並且搭配各種不同的節奏樂器來配合，慢慢形成今天的木箱鼓。

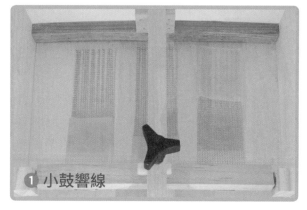

❶ 小鼓響線

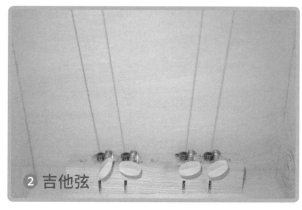

❷ 吉他弦

▲ 木箱鼓內側加上小鼓響線、吉他弦、鈴鐺…等不同的配件。

木箱鼓的結構

　　木箱鼓是由六片木板所組成的的立方體，除了面板外，其它五面材質基本上相同，但目前市面上各品牌已經發展出各式各樣不同材質、大小、形狀、構造的木箱鼓了。面板是主要打擊面，為了音色的層次與對於拍擊的承受要求，面板的材質、製作工法較為特殊。側板、上下板是結構主要的支撐，通常在設計上為了加強結構的強度會使用較厚的板材，而面板因為是主要打擊面，為了要發出較大的音量則會使用較薄的板材。

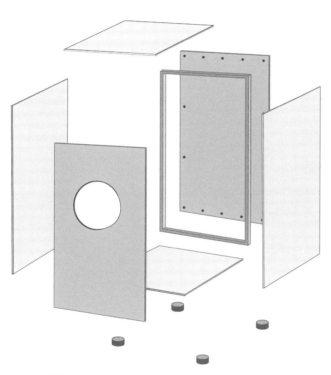

▲ 木箱鼓的構造分解圖

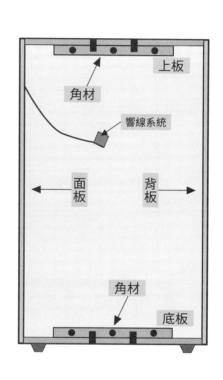

▲ 木箱鼓內部側視圖

　　木箱鼓的發音原理是藉由打擊面板的不同部位而產生不同的音色，若是打擊靠近木箱鼓的中心點，因為震動幅度與範圍較大，會發出類似爵士鼓的大鼓較低沉的聲音；若是打擊較靠邊的位置則會因為震動幅度較小、範圍較小而發出較高的聲音。小鼓響線的設計就是將響線固定在邊緣，如此可以達到打中心點不會有響線聲，打邊邊則因為面板與響線發生震動而有類似爵士鼓小鼓的聲音。

• 木箱鼓的內部響線

木箱鼓內部響線可分為吉他響線（String Cajon）與小鼓響線（Snare Cajon），兩者的比較如下表：

	吉他響線	小鼓響線
涵蓋範圍	整個面板從最高至最低處皆涵蓋。	僅拍打 Slap 部位處有響線。
音色	相對清脆高亢，音色顆粒感較粗。Slap及Tip較易發出聲音。	相對厚實飽滿，音色顆粒感較細。Slap及Tip需練習才能打出應有音色。
特色及優缺點	Tip音色十分明顯，輪指技巧可以充份發揮運用，Slap的音色變化較多Bass音夾雜響線沙沙聲。	Bass音色乾淨厚實，不易夾雜響線沙沙聲，Slap的音色變化較少。
響線調整	響線會隨著溼度變化、彈力疲乏需要常常調整以維持音色，且要將四條線張力調到一致是困難之處。	響線不會受溫溼度影響，沒有張力變化的問題，基本上不需調整。如是可調整的款式，是調整響線與面板內側的貼合程度。
故障與維修	有斷裂的可能，使用者維修不易。	正常使用下不會斷裂，較無維修考量。

 如何選購木箱鼓

筆者認為首要條件就是預算，一般木箱鼓的價位大約從四千到一萬出頭比較常見，若是在能力許可範圍內儘量挑一顆較高品質的木箱鼓，不但比較好聽，也較耐用。最重要的還是要親自去試過，看看外型喜不喜歡、音色喜不喜歡、價格是否能接受。

以下列出幾個比較客觀的因素供讀者參考：

1、響線的類型：吉他響線或小鼓響線。

2、木頭的材質：不同材質的木頭是主要影響音色的因素也是影響價格的因素。

3、木頭上漆的狀況：較高品質的鼓漆面通常是經過反覆多次上漆及打磨，因工法細緻所需的人力較高，進而也會影響到價格。

4、接合的方法：主要是看面板與鼓身之間，目前較常見的是用黏合的方式及用螺絲鎖，部份玩家會把面板上方的螺絲鬆開一些，打擊Slap音色時會得到面板與鼓身撞擊的聲音。

▲ 木箱鼓有不同的尺寸大小、材質的分別。

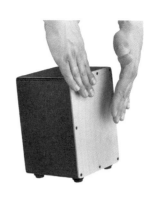

▲ 能夾在雙腿間打擊的迷你木箱鼓。

會使用到木箱鼓的情況

　　木箱鼓最大的優勢就是攜帶方便，學習相對容易，較適合初學者，可大致代替爵士鼓。因為它不像爵士鼓現場會發出非常大的音量，所以通常被用在比較輕音、原音重現、甚至可以說不插電的Acoustic音樂，給人的感覺是較輕鬆的。通常搭配鋼琴、木吉他、烏克麗麗及木貝士等比較不經過音箱或效果器渲染的原音類樂器。

什麼是節拍器？

　　節拍器可以提供演奏者一個速度的基準，節拍的單位是BPM（Beat Per Minute），意思是每分鐘有幾拍。若是60BPM代表一分鐘有60拍，剛好每秒鐘一拍；若是120BPM則代表每分鐘有120拍，剛好一秒鐘會有兩拍。

　　以往節拍器大致可分為兩種，一種是傳統節拍器，另一種是電子式節拍器。傳統節拍器是藉由上發條及調整擺鐘上的砝碼位置來設定速度，優點是不用裝電池，缺點是發條久了會彈性疲乏導致速度不準。

　　電子式節拍器則是藉由電池提供動力給電路板，電路板設定參數後再發出聲音，優點是沒有彈性的問題，拍速永遠是準的，缺點是需要換電池。

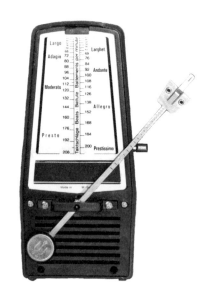

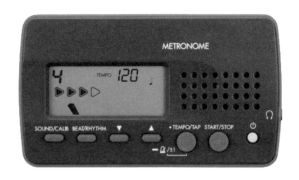

▲ 左圖為傳統節拍器，右圖為電子節拍器

　　而隨著時代科技的發達，現在人手都是一支智慧型手機，不管是App Store或Google Play，只要鍵入關鍵字「Metronome」，就可以搜尋到各式各樣的節拍器軟體，不僅攜帶更方便，還可以從耳機輸出。

如何使用節拍器？

以使用節拍器APP為例，節拍器較常出現的可調參數值如下：

一、速度（BPM）

BPM代表每分鐘有幾拍，一般歌曲若是60～80BPM的話，可以算是慢速；80～120BPM算中等；超過120BPM則算是快歌了。

二、拍號

通常設定在4/4拍，4/4即是拍號表達的意思，寫在分子的「4」代表每個小節有幾拍，寫在分母「4」代表以什麼音符為一拍。4/4是代表以四分音符為一拍，每個小節有四拍；3/4是代表以四分音符為一拍，每個小節有三拍。

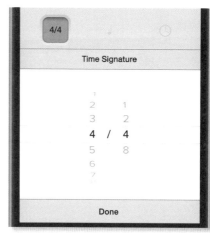

有些軟體會有Accent開關，那代表是否要開啟每小節第一下為重音。若是設定4/4拍Accent On聽到的聲音將會是「重、輕、輕、輕」；若是關閉則是「輕、輕、輕、輕」。

▲ 節拍器示範：4/4拍子的設定

三、節奏類型

較常見會出現四分音符、八分音符、三連音、十六分音符，這是代表每拍要呈現的拍點類型。這邊筆者建議設定在四分音符，也就是每一拍一下就好。

四、Tap

這是藉由使用者自行點擊想要的速度，而APP會幫你運算出你點擊的速度是多少，通常可以用在使用者一邊聽音樂手指一邊點擊，則可以測量出該歌曲的速度。

不同的APP軟體會有一些操作介面的不同及不同的功能，如：拉桿式控制速度、控制音量大小、省電模式、全螢幕模式、控制手機上的閃光燈顯示拍速開關、控制手機震動功能表示速度、速度自動變漸快等等功能。讀者只要理解上述基本設定，其它功能不妨自行研究。

· **節拍器APP使用步驟**（以「Soundbrenner」APP作為範例示範）：

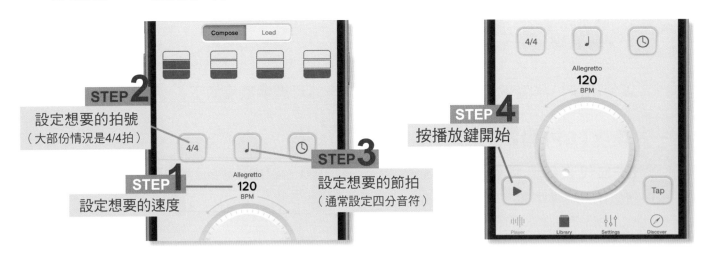

STEP **2**
設定想要的拍號
（大部份情況是4/4拍）

STEP **1**
設定想要的速度

STEP **3**
設定想要的節拍
（通常設定四分音符）

STEP **4**
按播放鍵開始

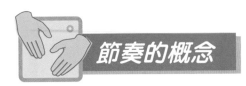

節奏的概念

　　目前大多的流行樂皆為4/4拍，意思是以四分音符為一拍，每個小節有四拍。讀者必須練習不管聽到什麼音樂都能馬上找出歌曲拍子及速度，並跟著打拍子。大多伴奏及旋律設計通常重心都會在一或三拍，但節奏樂器必須把重心移到二、四拍以維持歌曲的平衡。

練習1 〈月亮代表我的心〉選段

❶ 每拍拍一下

拍手

唱：你 問 我 愛 你 有 多 深 我 愛 你 有 幾 分

❷ 拍在一、三拍

拍手

唱：你 問 我 愛 你 有 多 深 我 愛 你 有 幾 分

❸ 拍在二、四拍

拍手

唱：你 問 我 愛 你 有 多 深 我 愛 你 有 幾 分

練習2 〈戀愛ing〉選段

❶ 每拍拍一下

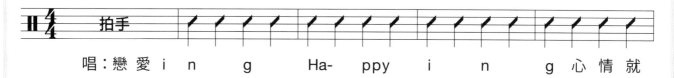

唱：戀愛 i n g Ha- ppy i n g 心 情 就

❷ 拍在一、三拍

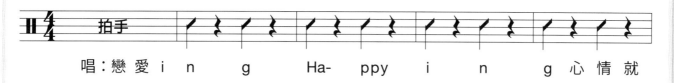

唱：戀愛 i n g Ha- ppy i n g 心 情 就

❸ 拍在二、四拍

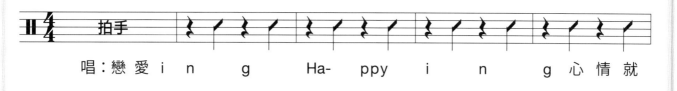

唱：戀愛 i n g Ha- ppy i n g 心 情 就

 練習時的注意事項

一、用腦思考！

節奏樂器最重要是腦袋能夠預先規劃產生你要打的聲音（節奏），當你練習時發現某個句子打不順，有可能多拍或少拍，立刻停止練習！

二、能唸就能打！

把節奏的聲音「唸」出來，將你「思考」後的節奏透過口述的方式發出聲音，再轉換為手上的律動。絕大多數的節奏經過一定的練習，你一定可以做到「能唸就能打」。

三、用腳打拍子！

做任何練習時請養成用腳打拍子的習慣，遇到複雜的拍子時很容易數錯拍、亂拍，可利用腳一拍踩一下作為輔助，會幫助你穩定拍點、知道自己的拍點位置在第幾拍。

四、放慢速度！

所有的練習都應該從慢速（約60BPM）練到快速（120BPM以上），切忌一開始就求快；當你慢速打出不好聽的節奏，加快速度也只是變成「更快的不好聽」而已。

五、注意音色的層次！

在箱子上藉由打擊不同部位、不同力道即能產生不同音色，如果沒有分明則會讓樂句每個聲音聽起來都一樣，這樣樂句是沒有律動感可言的！

六、先求穩，再求花俏！

初學者容易沒有耐心把基本律動打穩就急著想學花俏的過門、節奏等，需知萬丈高樓平地起，勿操之過急。

七、放輕鬆！

姿勢不要太過僵硬，打擊時可將木箱鼓稍微往後仰，儘量不要駝背，保持愉悅的心情學習，讓自己融入到音樂裡面。

八、練習再練習！

不斷練習到遠超過你認為已經會了，當你正式表演時的表現往往會因為緊張、突發狀況而導致表現是家裡練習的六成實力，因此練習時應該採取「過度學習」的方式。成為專業的樂手三成是天份，七成是靠努力，同樣一首歌、一段樂句練習10次、100次、1000次的效果絕對不一樣，請多加練習！

認識音符及視譜

　　筆者常把音樂比喻為一種語言，語言可以用來溝通、傳達訊息，有了語言就慢慢開始出現文字。為什麼需要文字的出現呢？第一，是因為人類的腦容量有限，能記住的事情也有限，藉由文字或圖型的記錄可以讓人類回想起過去的事物。第二是需要資訊的傳達與傳承，文字可以讓兩個人的溝通不需要面對面說話就可以知道對方所表達的意思，它可以讓兩個人在不同的時間，不同的空間知道對方所記錄的事。

　　音樂也是如此，一場音樂會或是一張專輯正常人聽完一次可能就忘了大部份，但如果這些歌曲能夠用視覺平面的方式記錄下來，只要看到這份記錄的人都可以知道它的內容是什麼，進而模仿出來，而這一份記錄我們就叫它作「譜」。所以，在開始打擊前，我們必須先認識在「譜」上所常用的記錄方法。

聽 音樂欣賞、聆聽，可能是現場演出，也可能是唱片、媒體、網路等。

說 這是最難的部份，也就是溝通，在音樂上我們通稱為「JAM」，也就是即興的意思。

讀 簡單來說就是看懂譜，包括了視譜及視奏。

寫 將已知的音樂內容用特定的方式記錄下來。

文章 樂譜。

文句 樂句。

文字 音符。

▲ 語言與音樂的關係

接下來要進一步了解樂譜的構成，最基本的元素就是「音符」，因為音符有不同的時值長短，而造就了樂句，讓整首歌富有變化的色彩。休止符與音符的原理相同，但休止符是表示暫停、不發出聲音的。以下為常見的音符及休止符：

音符	名稱	時值	說明
o	全音符	4拍	一個音持續4拍
♩	二分音符	2拍	一個音持續2拍
♩	四分音符	1拍	一個音持續1拍
♪	八分音符	1/2拍	♫ = 1拍
♬	十六分音符	1/4拍	= 1拍
♬	三十二分音符	1/8拍	= 1拍

休止符	名稱	時值	說明
𝄻	全音休止符	4拍	休息或暫停4拍
𝄼	二分休止符	2拍	休息或暫停2拍
𝄽	四分休止符	1拍	休息或暫停1拍
𝄾	八分休止符	1/2拍	休息或暫停1/2拍
𝄿	十六分休止符	1/4拍	休息或暫停1/4拍
𝅀	三十二分休止符	1/8拍	休息或暫停1/8拍

練習1 將節拍器設定在4/4拍、速度70BPM，腳請跟著節拍器一拍踩一下。以下練習用「Ｖ」來表示腳的踩踏。

❶ 全音符指的是一個聲音持續四拍

口唸拍：噠————————————————噠————————————————

腳踏拍：＼／＼／＼／＼／＼／＼／＼／

❷ 二分音符指的是一個聲音持續兩拍

口唸拍：噠————————噠————————噠————————噠————————

腳踏拍：＼／＼／＼／＼／＼／＼／＼／

❸ 四分音符指的是一個聲音持續一拍

口唸拍：噠—噠—噠—噠—噠—噠—噠—噠—

腳踏拍：＼／＼／＼／＼／＼／＼／＼／

❹ 八分音符指的是一拍會有平均的兩個聲音

口唸拍：噠噠噠噠噠噠噠噠

腳踏拍：＼／＼／＼／＼／

❺ 十六分音符指的是一拍會有平均的四個聲音

口唸拍：噠噠噠噠噠噠噠噠噠噠噠噠噠噠噠噠

腳踏拍：＼／＼／＼／＼／

❻ 三十二分音符指的是一拍會有平均的八個聲音

口唸拍：噠噠噠噠噠噠噠噠 噠噠噠噠噠噠噠噠 噠噠噠噠噠噠噠噠 噠噠噠噠噠噠噠噠

腳踏拍：＼／＼／＼／＼／

附點音符

附點音符是指在音符右方加上一點，拍子的長度為「加上所附音符的一半長度」。常見的附點音符如下方表格：

音符	名稱	時值	說明
o.	附點全音符	4 拍 + 2 拍 = 6拍	\/\/\/
♩.	附點二分音符	2 拍 + 1 拍 = 3拍	\/\/
♩.	附點四分音符	1拍 + 1/2拍 = 1又1/2拍	\/
♪.	附點八分音符	1/2拍 + 1/4拍 = 3/4拍	\/

練習2　打開節拍器，並將速度設定在4/4拍70BPM，同時用腳跟著節拍器一拍踩一下，也就是每踩一下等於一拍。右頁範例練習用一個「V」來表示腳的一次踩踏。

❶ 附點全音符是指全音符加上全音符的一半，時值為4拍加2拍，共6拍。

口唸拍：噠————————　（噠）————

腳踏拍：\/\/\/\/ + \/\/

❷ 附點二分音符是指二分音符加上二分音符的一半，時值為2拍加1拍，共 3 拍。

口唸拍：噠———　（噠）—

腳踏拍：\/\/ + \/

❸ 附點四分音符是指四分音符加上四分音符的一半，時值為1拍加1/2拍。

口唸拍：噠—　（噠）

腳踏拍：\/ + \

❹ 附點八分音符是指八分音符加上八分音符的一半，時值為 1/2 拍加 1/4 拍。

口唸拍：噠

腳踏拍：\ + /

連音

　　常見的連音有兩拍三連音、一拍三連音、1/2拍三連音，其中一拍三連音是較常出現的，後面（Slow Rock）單元會詳細介紹。兩拍三連音較不容易抓到正確的時間，一般歌曲也較不常見。1/2拍三連音又叫1拍六連音，對初學者來說也較不易演奏出，後面（Half-Time Shuffle）單元會詳細介紹。連音的出現是因為現有音符無法表達，例如一拍三連音是一拍平均分成三等份，時值比八分音符短一些，又比十六分音符長一些，所以統一用三個八分音符，再特別在音符上方括號起來，並在上面註明「3」，意思就是一拍會分成三等份。

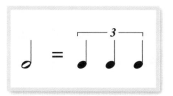

兩拍三連音
在兩拍時值內平均地演奏三個音符。

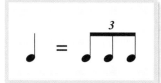

一拍三連音
在一拍的時值內平均地演奏三個音符。

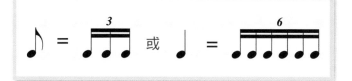

1/2 拍三連音或一拍六連音
在一拍的時值內平均地演奏六個音符。

連結線

　　在跨拍或跨小節又需延音時使用，連到後面的音符不演奏，但須延音。木箱鼓為節奏樂器較無延音問題，但為了能夠與其他樂手溝通，鼓手還是得認識這符號。

節拍練習

　　以拍手來演奏以下譜例，在做此練習時請務必使用節拍器，速度可以先設定在80BPM，腳必須跟著節拍器一拍踩一下。

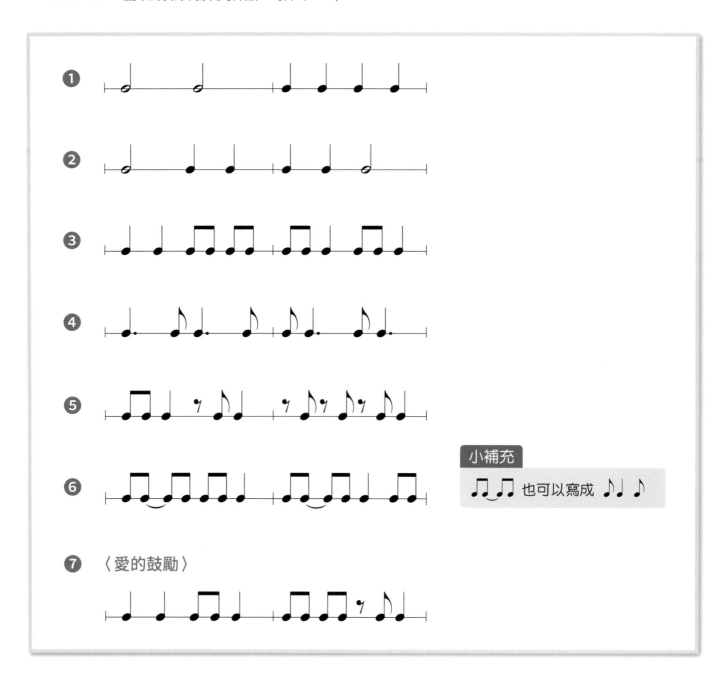

小補充

♫ ♫ 也可以寫成 ♪♩ ♪

❼ 〈愛的鼓勵〉

第 **3** 課 基本姿勢及打擊位置

正確的演奏姿勢可以讓演奏者演奏時能輕鬆的演奏，避免姿勢不良而造成身體的酸痛，而同樣地，了解到木箱鼓的打擊位置也是我們的首要課題。

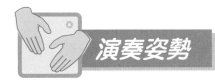

演奏姿勢

演奏木箱鼓時必須坐在木箱鼓上，重心放在鼓頂板後方，打擊時為了要打擊面板腰部可能會稍微往前彎，時間久了這會造成腰部的不適，所以可以把整個鼓稍微往後傾，減少腰部往前彎的角度，避免造成駝背，保持上體正直。初學者剛開始可能會為了要清楚打擊位置而彎腰去看面板，這反而會讓你造成姿勢不良，正確的方式應該是用你的耳朵聽，以及用手去感受鼓的位置是否有打出正確的音色，儘量不要盯著面板看。

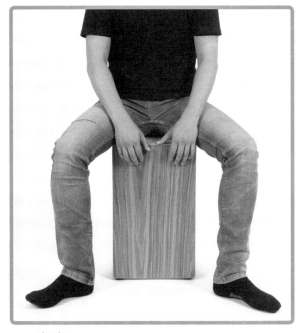

▲ 坐姿。

▲ 重心放在鼓頂板後方。

　　木箱鼓之所以受歡迎，就是因為它攜帶方便、使用簡單，相對於爵士鼓常見的配置光是鼓就有五顆，再加銅鈸類的，光架好整套就費去不少時間了，而木箱鼓只需要一顆就可以模仿出類似於爵士鼓中大鼓、小鼓及雙面鈸的音色。初學木箱鼓，較常用的基本音色有三個，分別為Bass、Slap與Tip。

　　為了能夠清楚地把打擊內容記錄下來，我們可以利用一般爵士鼓的五線譜來記下各個音色及演奏技巧、表情。現在，我們就一起開始打擊吧！

一、Bass Tone（B） 力道：中

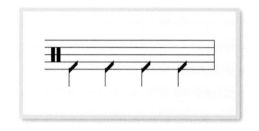

　　Bass顧名思義就是低音的意思，打擊Bass時需整個手掌接觸鼓面，整個手掌垂直朝鼓面打擊，切記手腕勿動。打擊位置是鼓面正上方，約在正中間往下5公分，不需打擊太低位置就可以發出低沉如同爵士鼓的大鼓聲，若是打擊位置太低可能會彎腰駝背，導致姿勢不良，長期下來可能會腰酸背痛。

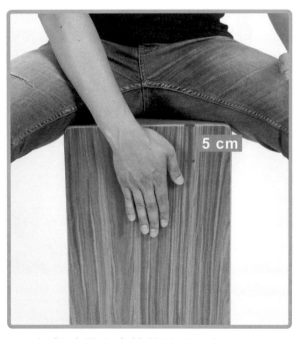

▲ 打擊位置在木箱鼓鼓面正上方，正中間往下約5公分。

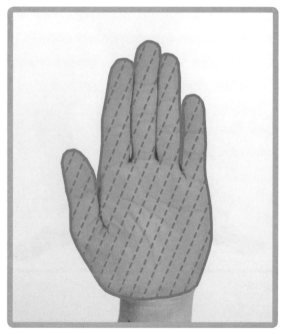

▲ 整個手掌接觸木箱鼓鼓面，並且垂直打擊。

二、Slap Tone（S）力道：大

Slap的意思是拍擊、掌聲的意思，在這裡泛指類似爵士鼓小鼓的聲音。打擊Slap時只有接觸手掌的一半，打擊位置是鼓的最上方，若是右手則打右側，左手則打左側。跟Bass不同，Slap打擊時必須甩動手腕，力道要非常用力，如此才能發出如同爵士鼓的小鼓聲。

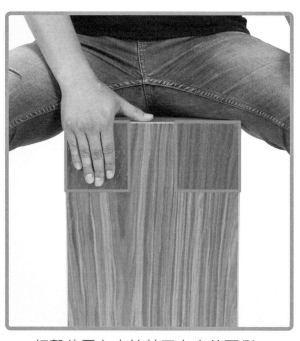

▲ 打擊位置在木箱鼓正上方的兩側。

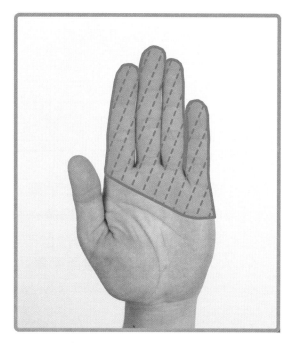

▲ 用手掌的一半接觸木箱鼓鼓面。

三、Tip Tone（T）力道：小

Tip有末梢的意思，這裡是指只用指尖接觸鼓面。打擊Tip時木箱鼓的手指接觸面積就更少了，只有接觸手指的第1~2節，注意力道需要非常輕，點到為止。發出的聲音是類似於爵士鼓的Hi-Hat，打擊位置與Slap相同，在木箱鼓的最上方。

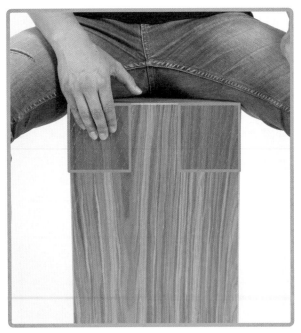

▲ 打擊位置在木箱鼓正上方的兩側。

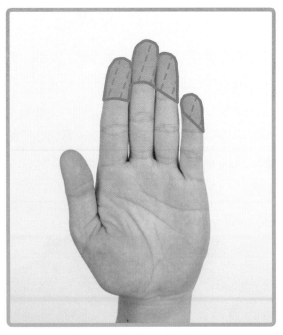

▲ 用手指前1~2指節接觸鼓面。

　　另外，要特別注意的是，左右手都必須要會打擊出一模一樣的聲音，所以上述三個音色的打擊都必須練習左右手。順帶一提，演奏木箱鼓時可將鼓稍微往後仰，如此可稍微減輕因打擊Bass需要彎腰所造成的不適，音場也會有些許不同，讀者不妨試試！

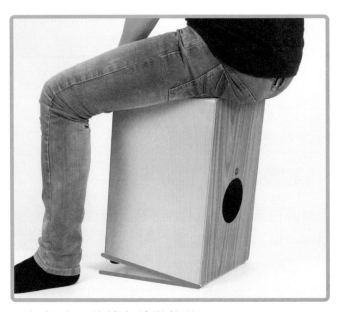

▲ 打擊時可將鼓身稍微往後仰。

八分音符節奏（一）

　　本書所有的節奏皆為左右手交換順序,也就是所謂的「交替打擊法」。從本課開始會出現左右手不協調的情況,在此會穿插一些大家耳熟能詳的流行曲作為選段練習,請多加練習,熟悉八分音符的節奏型態。

交替打擊法

　　木箱鼓是非常講究肢體協調的伴奏樂器,最常見的就是交替打擊法。交替打擊指的是雙手輪流打擊木箱鼓,在本書中呈現的方式為R（右手打擊）與L（左手打擊）。

　　使用交替打擊可以避免單一隻手的使用太多或太少,要使雙手的負載是在平衡的狀態。八分音符節奏及十六分音符節奏皆可以平均的分配兩隻手,但三連音（Slow Rock）節奏因為每一拍是單數,兩手分配上會不太一樣,後面課程會說明。

打擊八分音符節奏

一、Bass、Slap節奏

　　最基礎的節奏,即為1、3拍Bass,2、4拍Slap,每拍的後半拍為Tip。若讀者慣用右手則用右手先打,若慣用左手則左手開始。以下譜例示範皆為慣用右手的情況,慣用左手的學習者反過來練習即可。

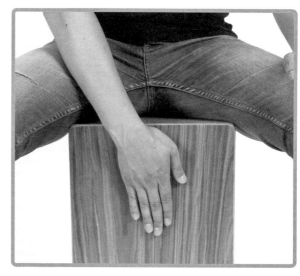

▲ 右手打擊於木箱鼓Bass位置。

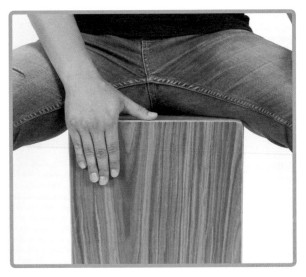

▲ 右手打擊於木箱鼓Slap位置。

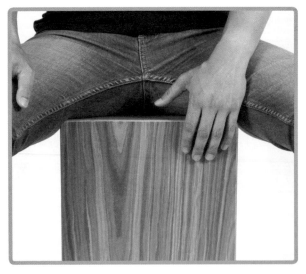

▲ 左手打擊於木箱鼓Tip位置。

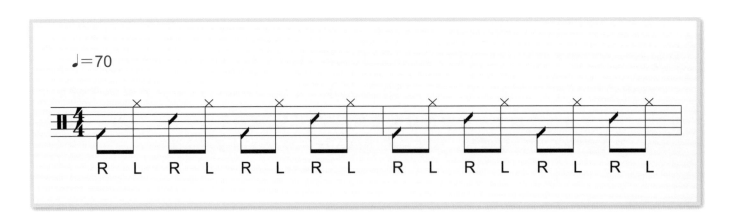

練習完手感之後，我們以歌曲來帶入，讓學習者體會Bass、Slap節奏的交替打擊。

練習1 Michael Jackson〈Billie Jean〉♩＝117

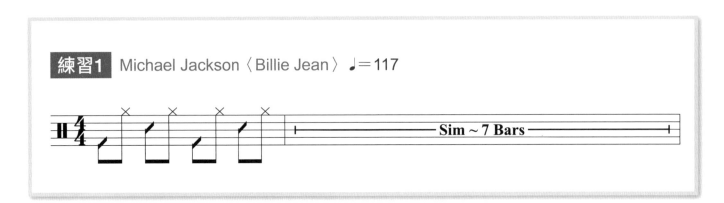

二、搖滾節奏

此節奏因第3拍的後半拍左手須往下移打擊Bass，可能會出現雙手不協調或音色不確實的情形，請務必注意。

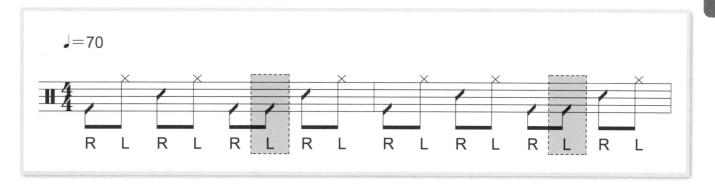

練習完手感之後，我們以歌曲來帶入，讓學習者體會搖滾節奏的交替打擊。

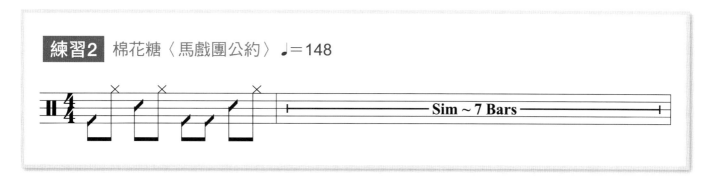

練習2 棉花糖〈馬戲團公約〉♩＝148

三、Slow Soul節奏

此節奏因第2拍的後半拍左手需下移打擊Bass，剛開始練習時可能會有左右手不協調的感覺。

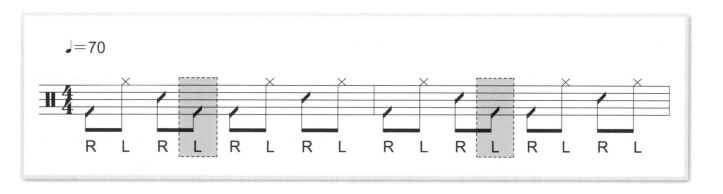

同樣的，練習完手感後，我們在下一頁以歌曲選段讓學習者體會Slow Soul節奏的交替打擊。

練習3 Glenn Frey〈The One You Love〉♩=75

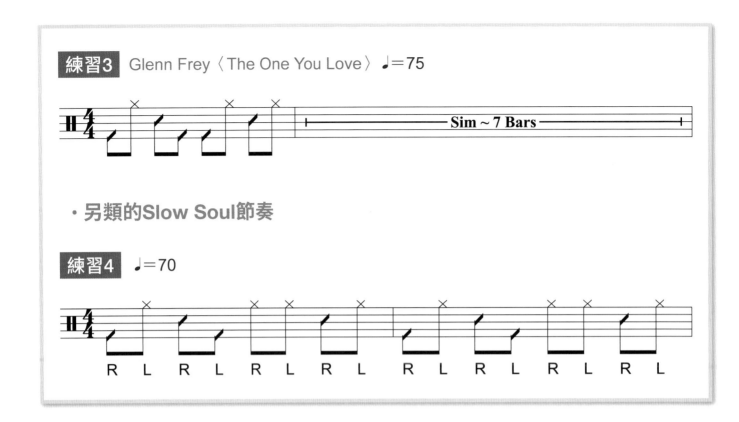

・另類的Slow Soul節奏

練習4 ♩=70

四、Folk Rock節奏

通常用於快歌，此節奏很容易左右手搞混，或是音色不正確，請多加練習。

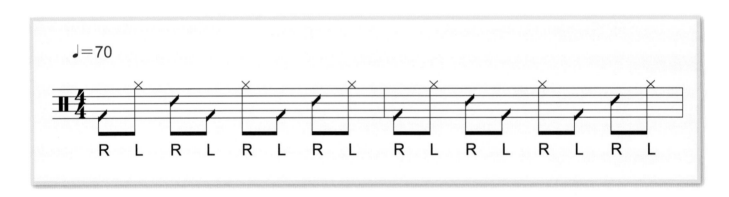

練習完手感之後，我們將以歌曲來帶入，讓學習者體會搖滾節奏的交替打擊。

練習5 王夢麟〈木棉道〉♩=148

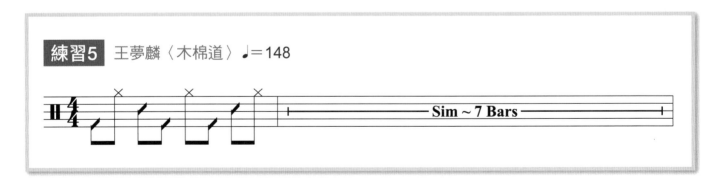

　本課的內容速度皆為70BPM，初學者在本課切記重點在速度求穩，音色與姿勢正確，需循序漸進，切勿求快。

八分音符節奏（二）

在上一課學習了幾個簡單的八分音符節奏，初學者切記速度勿求快，務必讓自已的打擊音色正確且速度穩定。確定可以做到前述事項後，在本課將練習的速度慢慢逐步加快，從70BPM開始，每次增加5BPM，確定音色正確、速度穩定後，再依序加速。期待各位可以將第4課的每一個節奏速度提升至120BPM。

提升節奏速度練習

練習1

❶ ♩＝80

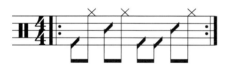

❷ ♩＝90

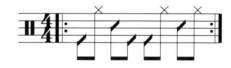

❸ ♩＝100

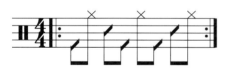

❹ ♩＝110

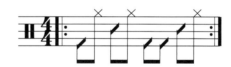

❺ ♩＝120

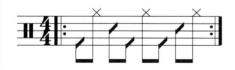

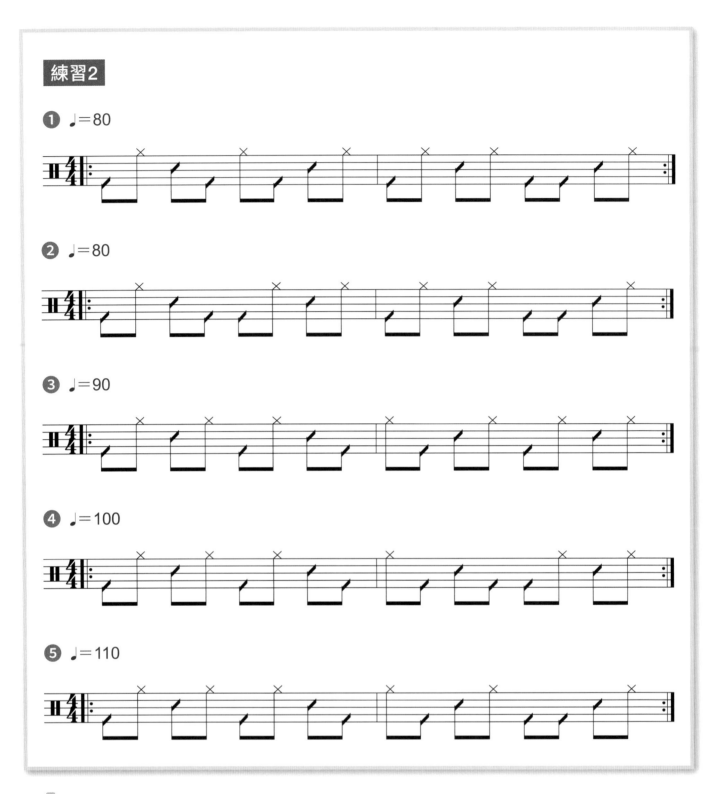

練習2

① ♩=80

② ♩=80

③ ♩=90

④ ♩=100

⑤ ♩=110

知識補充站

樂句循環

　　所謂樂句循環是指每幾個小節會重覆一次相同的內容,較常見的節奏有每一小節循環及每兩個小節循環。

　　音樂就像是文章,文章是由字組成詞,詞組合成句,句組合成段,段組合成文章,而在音樂上也是相同的道理。假設現在的歌曲是每個小節一個循環,但通常每四小節或八小節會組成一個小段落,之後出現一個重復的小段落,兩個合在一起可能成為一段主歌,到了副歌可能又會有許多不同小段落組成。

 更多 **八分音符** 類型節奏

實戰演奏(一)

本課重點是將前幾課所學的八分音符節奏實際演練在歌曲中。節奏打擊熟練之後,可以與原唱音頻一同演奏,或者找會吉他的朋友一起合奏,增加樂趣。

陽光宅男
演唱/作曲:周杰倫

♩=130

這首歌節奏本身不難,但因為速度較快,且過門種類較多,要完整打完也不容易。若是覺得太難,也可以省略過門,把基本節奏打穩就好。

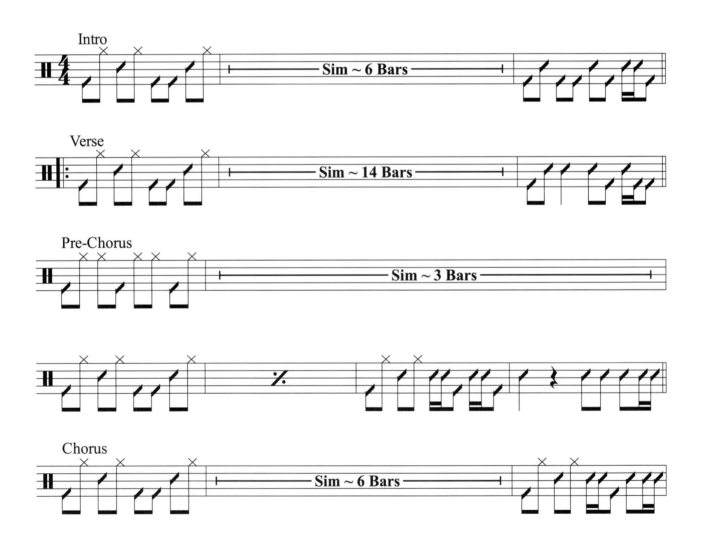

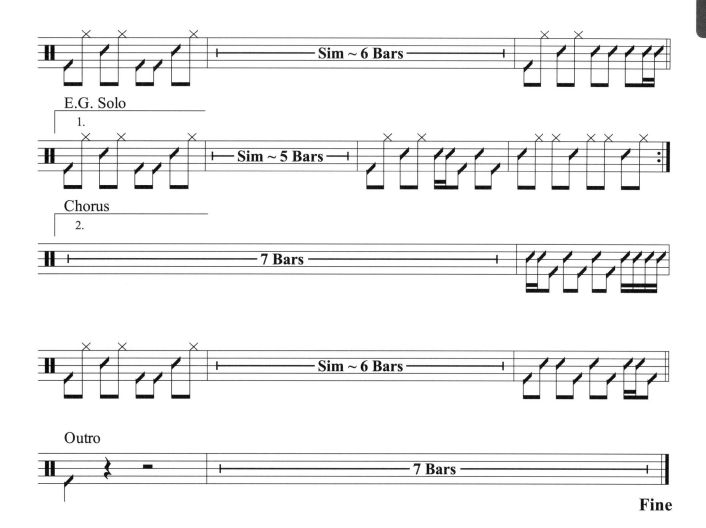

E.G. Solo

Chorus

Outro

Fine

小手拉大手

演唱：梁靜茹　作曲：Tsuji Ayano

♩=130

這首歌速度中快，要熟練節奏才能打得好，第一次主副歌筆者沒有安排鼓，若讀者認為太空了，也可以加入節奏。

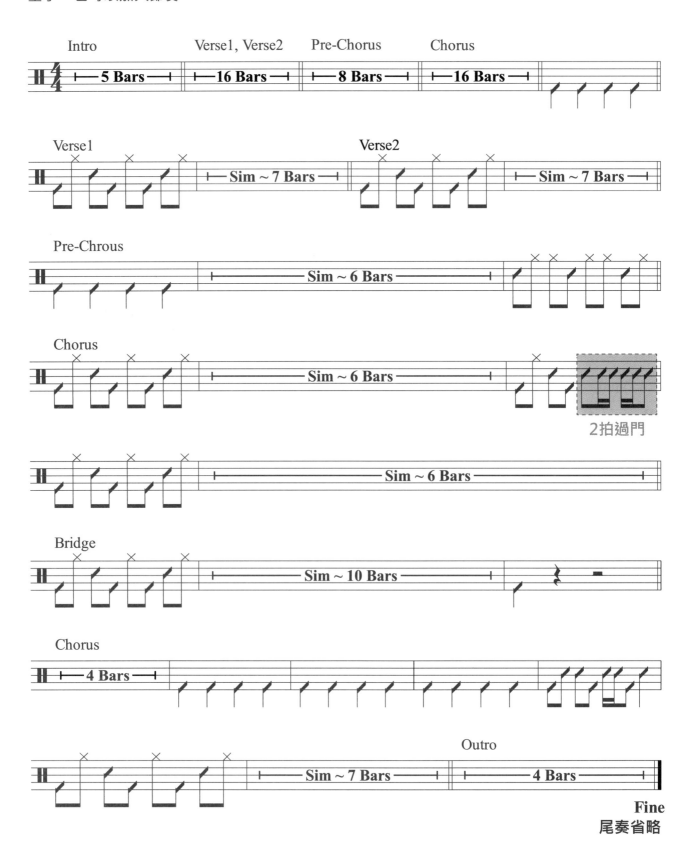

愛我別走

演唱/作曲：張震嶽

×

♩=92

　這首歌的節奏大部分都是相同的，過門的部分可加可不加，但演奏時要注意歌曲的強弱，主歌輕一點，副歌重一點。

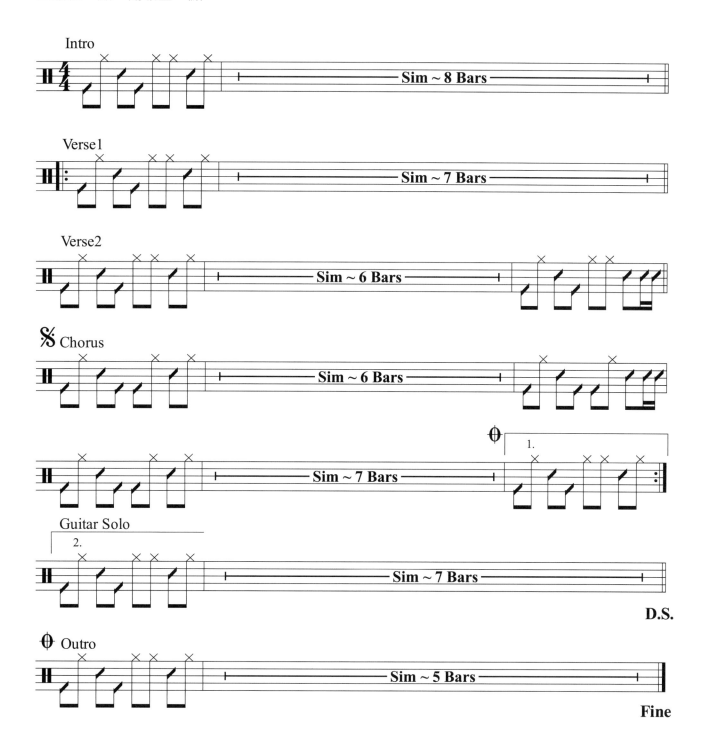

四分音符、八分音符 混合打擊

先前的練習都是以八分音符打擊不同音色產生節奏，本課要學習將四分及八分音符混合練習，音色則統一打擊Slap。在不考慮連結線及休止符的情況下，四、八分音符會有以下七種情況，每一組的音符長度加起來剛都是兩拍。

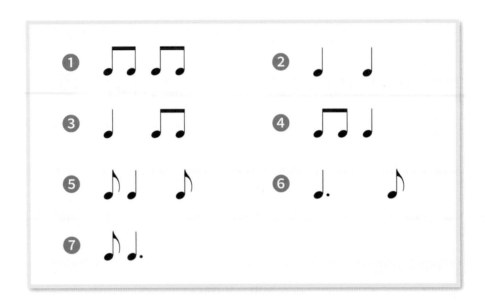

若是遇到正拍（前半拍）要打擊，請使用右手（R），若是反拍（後半拍）則使用左手（L）。本課請特別注意手的順序，千萬不要弄錯了！以下針對七種節拍組合拆解拍子及讀音方法。

節拍組合	拆解 (1=打擊，0=不打)	讀音法 (答=打擊，嗯=不打)	打擊用手 (R=右手，L=左手，X=不打)
❶	1 1 1 1	答 答 答 答	R L R L
❷	1 0 1 0	答 嗯 答 嗯	R X R X
❸	1 0 1 1	答 嗯 答 答	R X R L
❹	1 1 1 0	答 答 答 嗯	R L R X
❺	1 1 0 1	答 答 嗯 答	R L X L
❻	1 0 0 1	答 嗯 嗯 答	R X X L
❼	1 1 0 0	答 答 嗯 嗯	R L X X

在練習中需特別注意：

　1、一定要使用節拍器，速度設定在80BPM即可。

　2、腳踩拍子，速度必須與節拍器一致，左右腳不拘，用腳尖或腳跟踩皆可。

　3、前頁表格中之讀音法，請務必確實做到可以一邊踩拍子一邊讀出，確定頭腦是可以處理
　　　這個節奏的。

　4、開始打擊時，注意腳的拍子不能停下來。

四分音符與八分音符的混合練習

　　在可以穩定地打出前述的七種節拍組合後，接下來要在可以重複的情況下任選兩組
湊成四拍，總共有49種結果。此練習的目的，是為了讓各種拍點結構在腦中沒有死角，
學習者務必將以下49種節拍都熟練。

　　而到底什麼樣的程度才算是熟練？在跟著節拍器的情況下，學習者可以用以下方式
檢視：

　1、學生在看到任意一種組合能夠立刻打擊。

　2、老師任選一組打擊，學生必須能立刻判斷是哪一組並寫出譜。

　3、老師任意選一組打擊，學生能夠立刻模仿，並打擊出完全一樣的樂句。

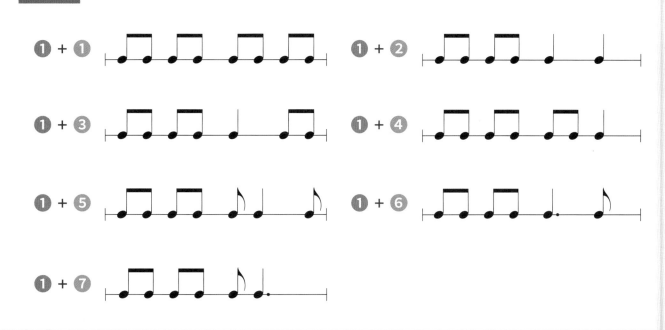

練習2

② + ①

② + ②

② + ③

② + ④

② + ⑤

② + ⑥

② + ⑦

練習3

③ + ①

③ + ②

③ + ③

③ + ④

③ + ⑤

③ + ⑥

③ + ⑦

練習4

④ + ①

④ + ②

④ + ③

④ + ④

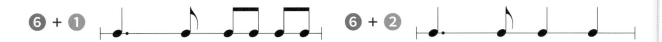

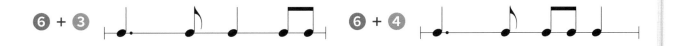

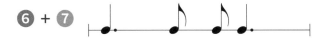

④ + ⑤

④ + ⑥

④ + ⑦

練習5

⑤ + ①

⑤ + ②

⑤ + ③

⑤ + ④

⑤ + ⑤

⑤ + ⑥

⑤ + ⑦

練習6

⑥ + ①

⑥ + ②

⑥ + ③

⑥ + ④

⑥ + ⑤

⑥ + ⑥

⑥ + ⑦

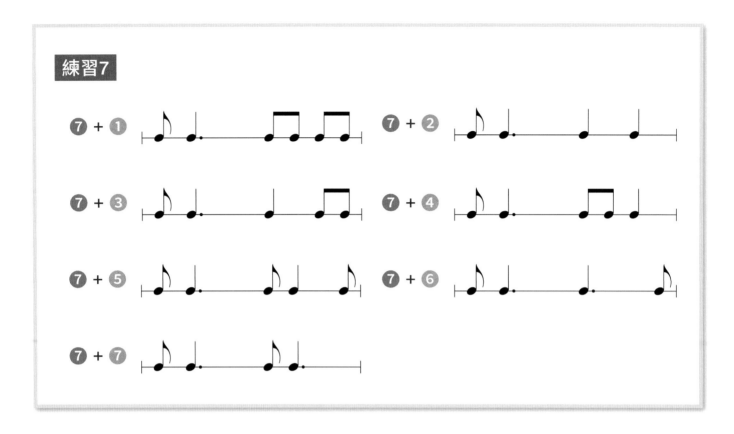

　　要能夠掌握任何歌曲的節奏,穩定的根基是絕對不可少,本課看似枯燥,但卻是奠定基礎的必經過程。若演奏音樂像是做一道菜,本課內容就像是在認識各種食材,請各位務必確實練習。

八分音符的輕、重音

本課回到八分音符,藉由輕音(Tip)與重音(Slap)的變化,讓學習者更能熟悉八分音符的每一個位置的感覺。

輕、重音打擊練習

以下練習範例中的強音符號「>」請打擊Slap,其餘為Tip。打擊練習時必須跟著節拍器,同時腳踩拍子,速度設定在80BPM即可,熟練後可自行加速。

練習1 一個重音在不同拍點位置

❶

❷

❸

❹

❺

❻

❼

❽

練習2 兩個重音,在同一拍的正拍和反拍上

❶

❷

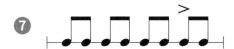

❸

❹

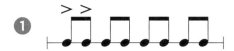

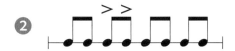

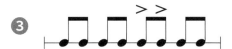

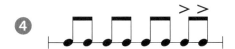

練習3 兩個重音，在相鄰的反拍和正拍上

❶ 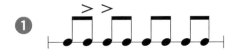 ❷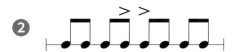

❸ 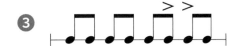 ❹

練習4 兩個重音間隔半拍（兩正拍或兩反拍）

❶ ❷

❸ ❹

❺ ❻

❼ ❽

練習5 兩個重音間隔一拍（一正拍及一反拍）

❶ ❷

❸ ❹

❺ 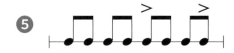 ❻

❼ 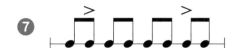 ❽

練習6 兩個重音間隔兩拍（兩正拍或兩反拍）

❶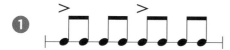

❷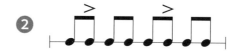

❸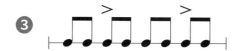

❹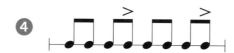

練習7 三個重音

❶

❷

❸

❹

因排列組合的可能性太多，筆者就不在此一一列舉，學習者可以自行任意挑選數個重音點來練習。若是兩人以上一起練習，則可以各自打擊不同的句子來合奏，以下提供四個範例練習作為練習參考。

練習8

❶

A

B

❷

A

B

❸

A

B

❹

A

B

第

9

課

CAJON

過門

過門（Fill In）

　　過門是指在歌曲段落與段落的交接處取消原本的固定打擊，放入一個新的節奏，而產生出「進入一個新的情緒」的感覺。過門可依段落差異性而決定過門的長度，例如主歌第一段接第二段可用小過門，長度一拍或兩拍即可；若是主歌接副歌，則依歌曲情緒需要，可以使用四拍過門。不過，過門使用時機及長短，還是需依照實際情況、歌曲情緒的需求，以及個人的經驗、品味來決定。

一拍過門

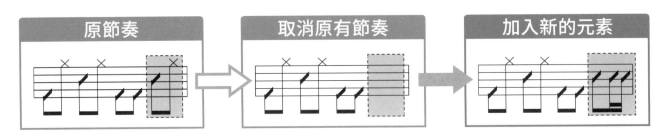

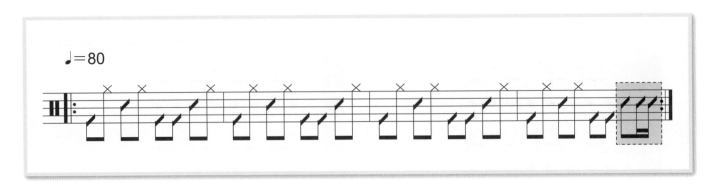

練習1 ♩＝80

❶

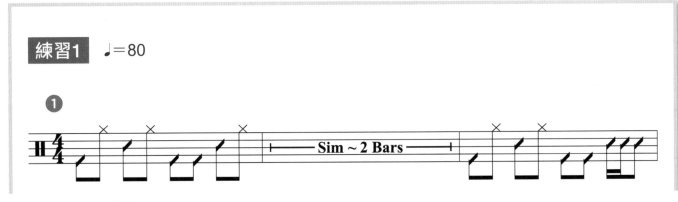

❷
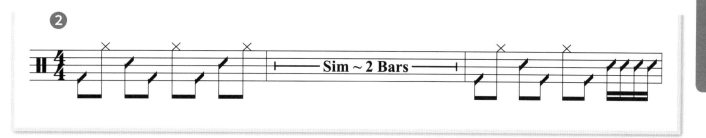

兩拍過門

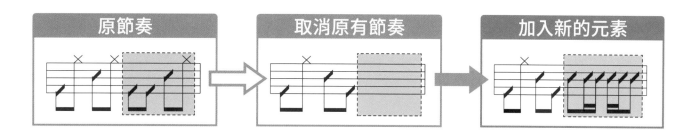

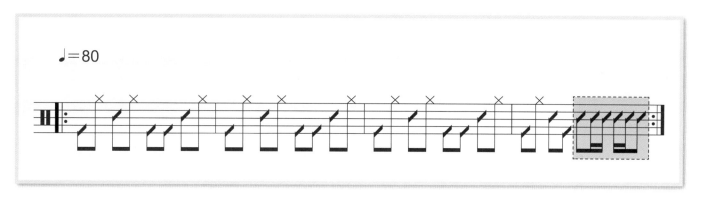

練習2　♩=80

❶
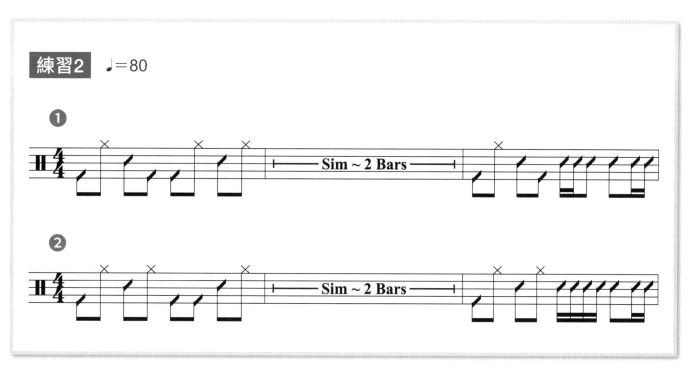

❷

四拍過門

改變原節奏的打擊方式及音色的分配,產生出一個新的情緒感覺。

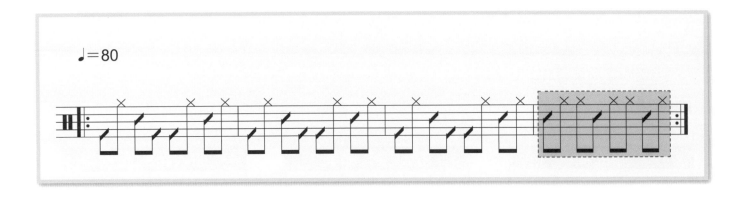

接下來,我們將樂句長度延長至八小節,在第八小節做一個四拍過門。

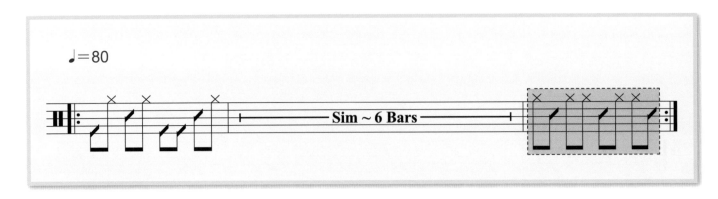

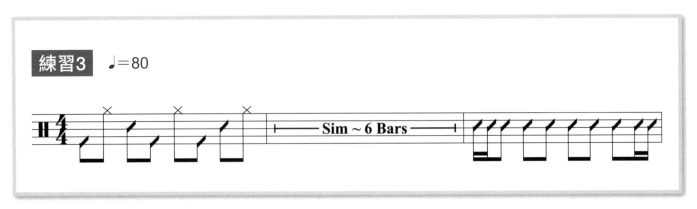

 綜合練習

在下一頁我們提供了一組綜合練習,分別在第4小節放入一拍過門、第8小節放入二拍過門、第12小節放入一拍過門、第16小節放入四拍過門。

♩=80

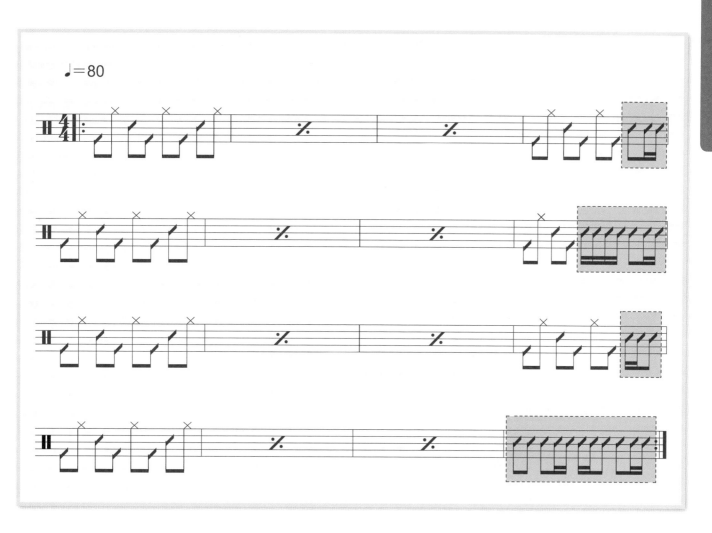

最後，請嘗試以相同模式創造出一組16小節的樂句吧！

三連音

三連音是指將一拍平均地分成三等份,也就是一拍打擊三下(腳踩一下、手打三下)。三連音的節奏,基本上不能與八分音符或十六分音符所組成的節奏共用,主要是因為一拍內的拍點是不會重疊,跟主旋律的拍點也有關係,若是八分音符或十六分音符的歌硬是打成三連音,主唱會變得很難唱,甚至無法唱。

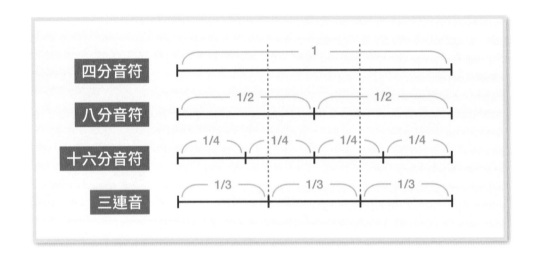

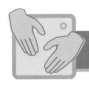

Slow Rock 慢搖滾

Slow Rock(慢搖滾)是以「三連音」為基底的節奏。三連音又分為兩拍三連音、一拍三連音與半拍三連音,在本課是以一拍三連音為主。

兩拍三連音	一拍三連音	半拍三連音

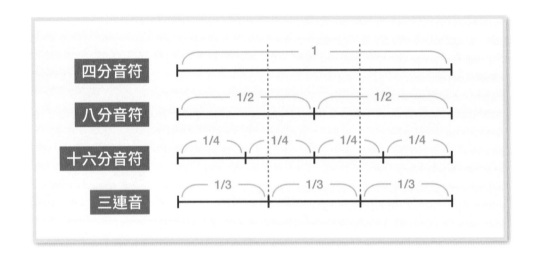

懂了上一頁的三連音原理後，接下來就可以正式學習三連音的節奏了！還記得第4課最基礎的節奏組成嗎？1、3拍打擊Bass，2、4拍打擊Slap即可組成最基本的節奏，其他空檔即可補入Tip。

以下筆者提供一個循序漸進的打擊變化練習，在熟悉打擊方式之後，不要忘記搭配節拍器練習來穩定拍子。

❶ 因為三連音節奏每拍的拍點是奇數，而導致每拍用的打擊順序會不相同，但仍需要保持平均分配的原則，第一拍「R - L - R」，第二拍就「L - R - L」，若學習者慣用手為左手，則順序相反。

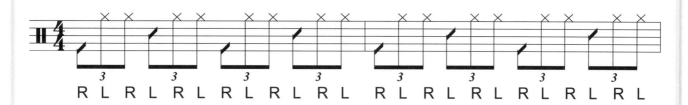

❷ 接著，稍微改變Bass的位置，即可產生新的節奏。第二拍時，左手需往下移動打擊Bass，不少初學者在此處容易亂掉，切記一定要將音色打對再進入下一個練習。

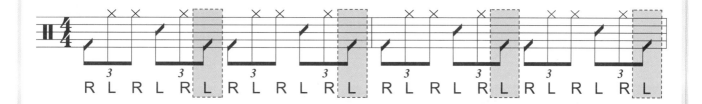

❸ 再增加Bass的打擊點，讓節奏更加豐富。此節奏又稱為Shuffle，在藍調音樂中很常見。

④ 接下來，用「一隻手」將剛剛的節奏打出來，使用慣用手即可（筆者慣用手為右手）。

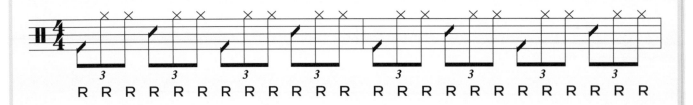

⑤ 用一隻手打擊的目的，是為了要在每拍的第二個音符後加一個Tip（使用左手打擊）。

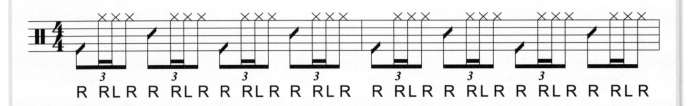

⑥ 另外以下兩個節奏也可以用相同方法讓節奏豐富。

（1）

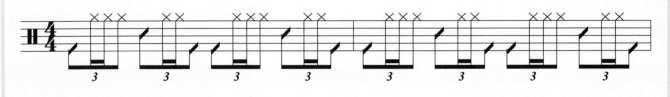

（2）

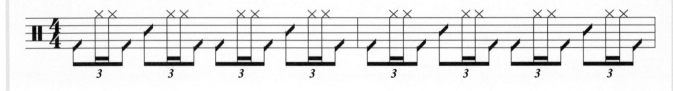

　　複雜化後的樣子是不是更好聽呢？但仍需注意，音符的多寡基本上也代表著情緒的高低，歌曲的情緒一定是有起伏的。你不妨試試在歌曲的主歌讓節奏簡單點，隨著情緒慢慢高漲，到了副歌再換成複雜化的節奏，會讓歌曲更有生命力喔！

 更多 三連音 類型節奏

起來	四分衛
再回首	姜育恆
笨小孩	柯受良、吳宗憲、劉德華
新不了情	萬芳
痛哭的人	伍佰
親密愛人	梅艷芳
美麗新世界	伍佰
沒那麼簡單	黃小琥
無情的情書	動力火車
流浪到淡水	金門王、李炳輝
心愛的再會啦	伍佰

上海一九四三	周杰倫
再見我的愛人	鄧麗君
沒有煙抽的日子	張惠妹
明天的明天的明天	動力火車
再會啦心愛的無緣的人	施文彬
Only You	The Platters
If I Ain't Got You	Alicia Keys
Unchained Melody	Righteous Brothers
Don't Break My Heart	動力火車

實戰演奏（二）

♩ = 58

每天每天
演唱/作曲：方大同

　　本曲的速度較慢，示範音檔中的節拍器只預留兩拍，但要記得把節拍類型改為三連音，如此每三下會有一個重音。這首歌原曲較復雜一點，筆者已將其簡化。

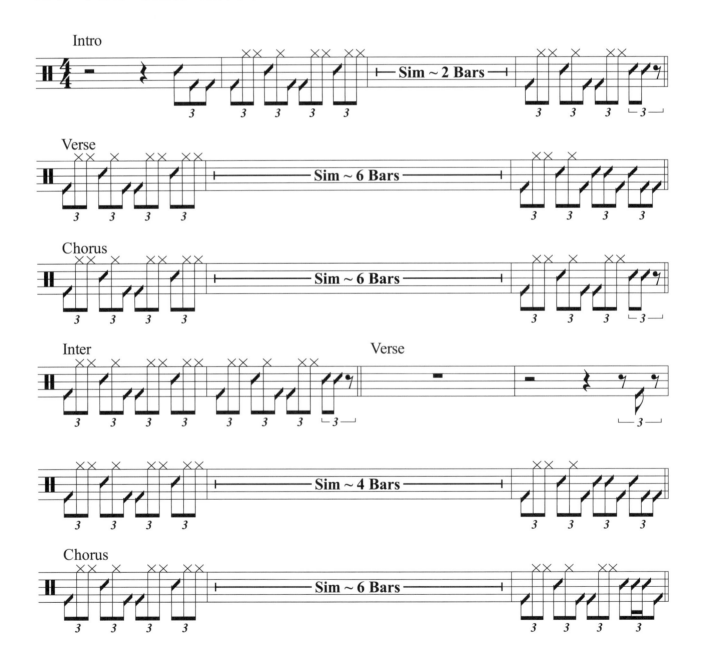

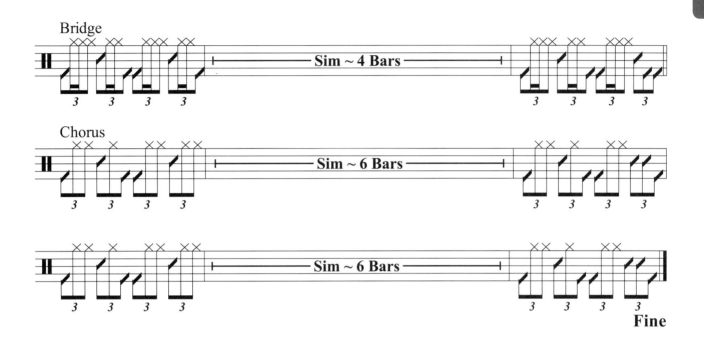

浪人情歌

演唱/作曲：伍佰

本曲的示範音檔中的節拍器速度為71，拍號一樣為4/4拍，但因為歌曲速度較慢，所以把節拍類型改為三連音，變成每三下會有一個重音。另外要注意副歌的對點。

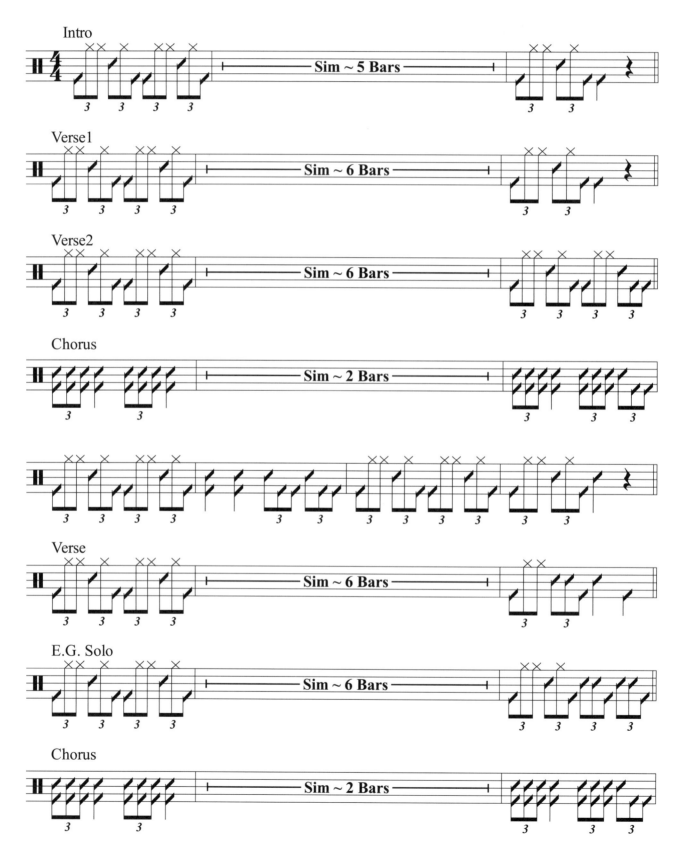

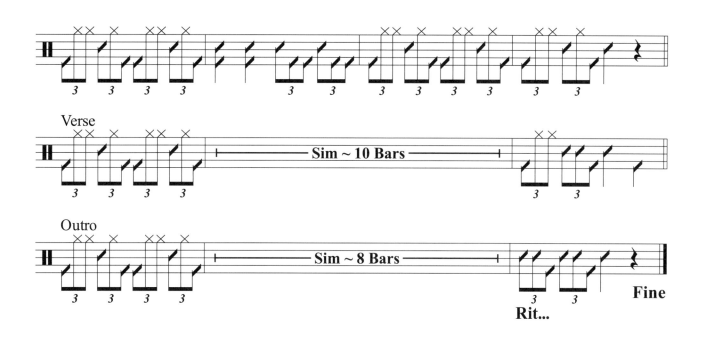

傷痕

演唱：林憶蓮　　作曲：李宗盛

♩=47

本曲的示範音檔中的節拍器速度為47，拍號一樣為4/4拍，但因為歌曲速度較慢，所以把節拍類型改為三連音，變成每三下會有一個重音。另外要注意有些地方一個小節只有兩拍。

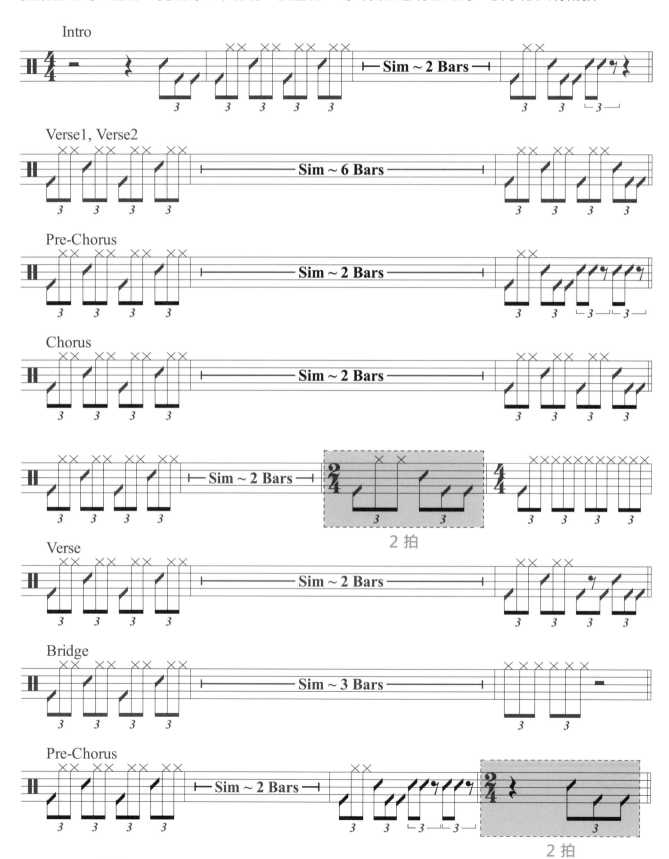

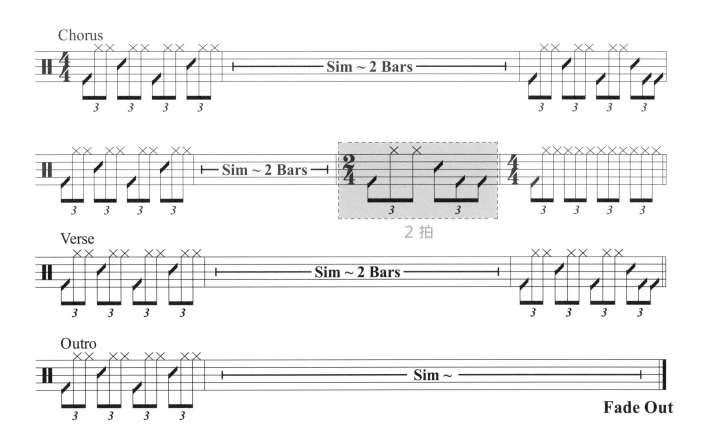

華爾滋節奏

拍號

拍號是用來表示歌曲的節拍模式,以分數的方式來標記,標示於分母的數值代表以幾分音符為一拍,分子代表每小節有幾拍。拍號的讀法是先讀分子,再讀分母,例如4/4拍讀「四四拍」、3/4拍讀「三四拍」、2/4拍讀「二四拍」。

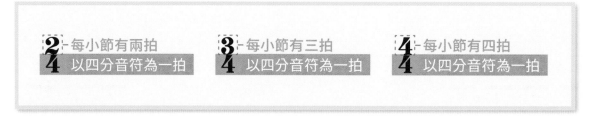

你應該還記得上一課的Slow Rock(慢搖滾)吧?它的基本節奏架構為三連音,而三連音的表示法是以八分音符為底,再加上「⌐3⌐」。但此節奏也有另一種表示方法,那就是12/8拍,以八分音符為一拍,每個小節有12拍,如此一來就可以將「⌐3⌐」給省略掉。

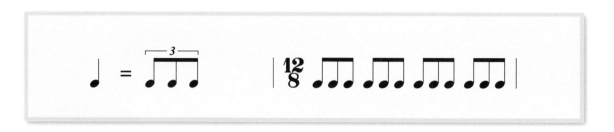

而現在的歌曲,不論是國內外、流行歌或其他樂風大多是4/4拍,所以在譜上常常會省略拍號不寫。但是古典樂、Jazz、Fusion的音樂倒比較常見特殊的拍號。

華爾滋節奏

　　華爾滋的節奏是架構在3/4拍上的樂風，最基本的節奏為第1拍的正拍打擊Bass，第2、3拍的正拍打擊Slap，而各拍的反拍則是打擊Tip。以下練習是華爾滋的基本打擊及變化。

練習1

❶ 基本節奏打擊。

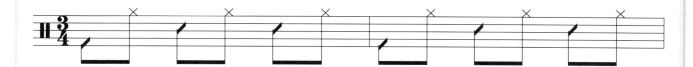

❷ 大鼓稍微變化。

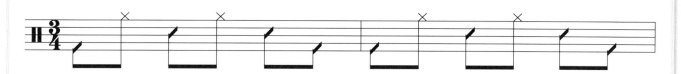

❸ 使用基本節奏的打擊手法，但將音符長短變化成帶有Swing的Feel。

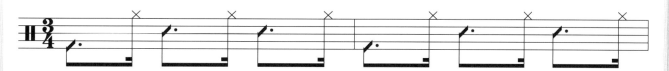

❹ 將❷的打擊手法加上音符長短變化。

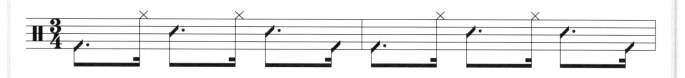

八分音符、十六分音符混合打擊

與第7課的內容類似,但本課內容是將音符拆得更細,以八分與十六分音符混合的打擊練習為主,音色則統一打擊Slap。在不考慮連結線及休止符的情況,八分音符與十六音符的組合會有以下七種情況,每組的長度是一拍。

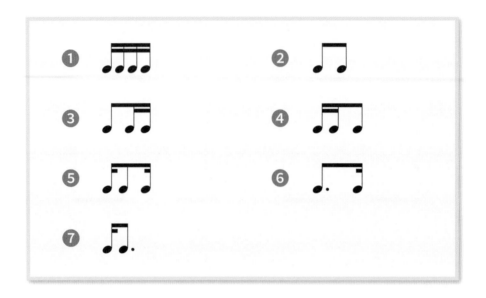

請特別注意手的順序,先使用右手打擊,再用左手,千萬不可弄錯了!以下針對七種音符拆解拍子及讀音方法。

節拍組合	拆解 (1=打擊,0=不打)	讀音法 (答=打擊,嗯=不打)	打擊用手 (R=右手,L=左手,X=不打)
❶ ♫♫	1 1 1 1	答 答 答 答	R L R L
❷ ♪♪	1 0 1 0	答 嗯 答 嗯	R X R X
❸ ♪♫	1 0 1 1	答 嗯 答 答	R X R L
❹ ♫♪	1 1 1 0	答 答 答 嗯	R L R X
❺ ♫♪	1 1 0 1	答 答 嗯 答	R L X L
❻ ♪.♪	1 0 0 1	答 嗯 嗯 答	R X X L
❼ ♫♪.	1 1 0 0	答 答 嗯 嗯	R L X X

在練習中需特別注意：

　1、一定要使用節拍器，速度設定在80BPM即可。

　2、腳踩拍子，速度必須與節拍器一致，左右腳不拘，用腳尖或腳跟踩皆可。

　3、前頁表格中之讀音法，請務必確實做到可以一邊踩拍子一邊讀出，確定頭腦是可以處理這個節奏的。

　4、開始打擊時，注意腳的拍子不能停下來。

 ## 八分音符與十六分音符的混合練習

每一組節奏重複打擊四拍，並請務必跟著節拍器練習，穩定拍子。

❶ 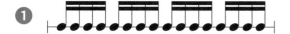　　**❷**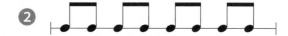

❸ 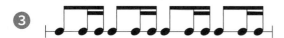　　**❹**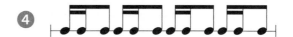

❺ 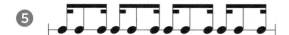　　**❻**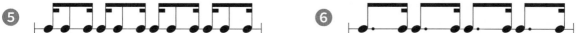

❼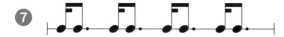

　　7種節奏拍子都熟悉以後，請任選兩組湊成兩拍並重複打擊。下頁開始的這些練習雖然有些枯燥，但卻是很好的過門素材範例，甚至可說是基礎中的基礎。單字背的要夠多，日後才能成為句子，請學習者務必要確實熟練這49種組合。

練習1

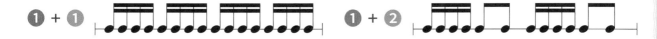
❶ + ❶　　　　❶ + ❷

❶ + ❸　　　　❶ + ❹

❶ + ❺

❶ + ❻

❶ + ❼

練習2

❷ + ❶

❷ + ❷

❷ + ❸

❷ + ❹

❷ + ❺

❷ + ❻

❷ + ❼

練習3

❸ + ❶

❸ + ❷

❸ + ❸

❸ + ❹

❸ + ❺

❸ + ❻

❸ + ❼

練習4

4 + 1

4 + 2

4 + 3

4 + 4

4 + 5

4 + 6

4 + 7

練習5

5 + 1

5 + 2

5 + 3

5 + 4

5 + 5

5 + 6

5 + 7

練習6

6 + 1

6 + 2

6 + 3

6 + 4

6 + 5

6 + 6

6 + 7

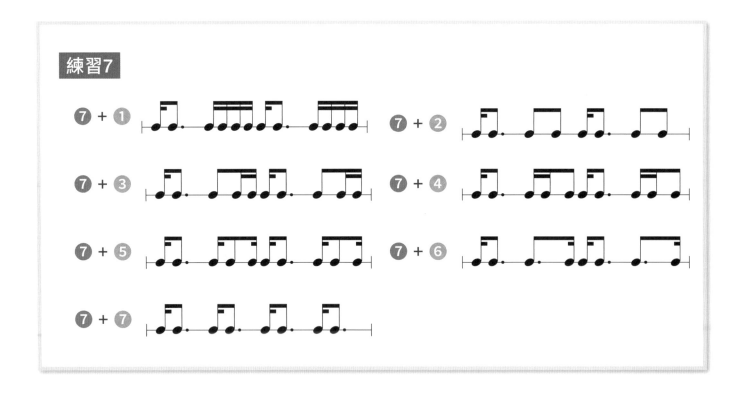

練習了以上這49種節拍組合，讀者一定會問「為什麼要練這個？」、「練這個的目的是什麼？」 其實，最簡單的運用就是可以任選一組作為兩拍的過門來使用。

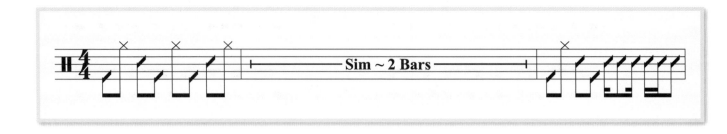

甚至任選兩組湊成四拍過門！

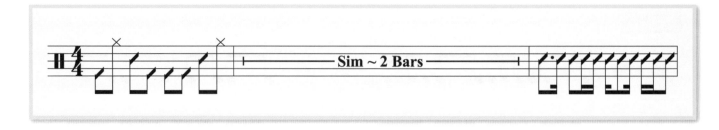

如果讀者們有確實地練習，你的腦中節奏資料庫將會大幅增加。請將本課視為熱身運動，列為每日必做事項之一，訓練自己熟悉這些豐富多樣的節拍組合，當你想運用的時候才能即時反應。

十六分音符
輕、重音（一）

先前在第8課已經練習過八分音符的輕、重音的練習，本課要學習的是進階版本，請學習者確實將第8課熟練再進到這一課！

輕、重音打擊練習

以十六分音符為基礎，強音符號「>」請打擊Slap，其他拍點則打擊Tip。打擊練習時必須跟著節拍器、腳踩著拍子，速度設定在80BPM即可，熟練後可自行加速。

練習1 以一拍為一個單位，重音出現在各拍點位置。

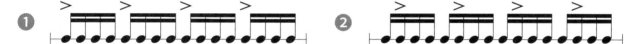

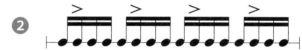

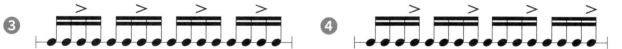

練習2 重音在第1、3個拍點及第2、4個拍點上。

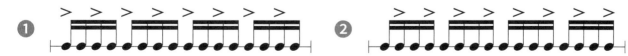

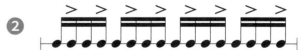

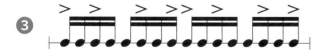

練習3 重音在相鄰的兩個拍點上。

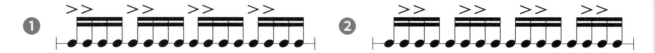

❶ ❷

❸ ❹

練習4 利用練習3中的第1～4項來重新組合練習，共9種。

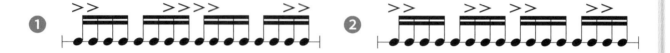

❶ ❷

❸ ❹

❺ ❻

❼ ❽

❾

練習5 利用練習2中的第2項，與練習3的第1～4項重新組合練習，共4種。

❶ ❷

❸ ❹

練習6 利用練習1與練習3重新組合練習。

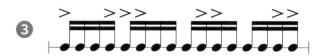

本課練習的目的,是為了讓讀者們能夠熟悉十六分音符中的每一個拍點在每一拍的時間感,唯有藉著這樣機械化的練習,才能確實的熟練。請不厭其煩地練習,直到遠遠超過你認為已經會的程度。

第15課

十六分音符的
輕、重音（二）

接續第14課，在本課將練習更多句子，以及告訴你為什麼要學這些，學了可以用在哪裡？怎麼用？你若是還不熟悉上一課的內容，本課的學習會更辛苦，請務必將前一課熟練後再進入本課的學習內容。

以下為筆者較常用的一些節奏組合，請觀察其中的規律性，熟練後請嘗試寫出自己的樂句吧！練習時，請務必搭配節拍器一起練習，這樣打擊出來的節奏拍子才會比較穩定喔！

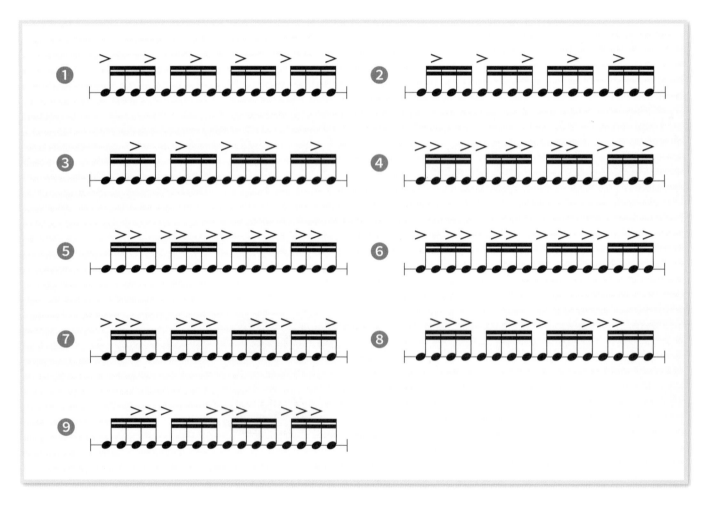

以下為本課的實際應用範例，簡單來說，就是將本課的練習內容拿來當成一個「四拍過門」，像這類的「四拍過門」通常用在情緒較激烈的地方，例如主副歌的交接處，或是一個情緒較高的間奏等。

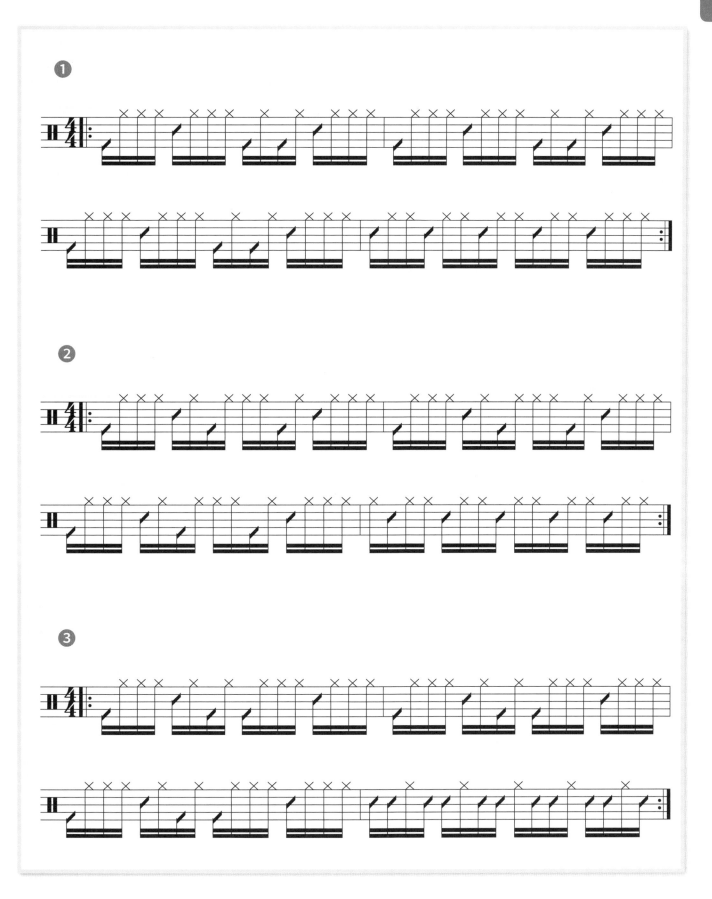

當然，你也可以把重音處換成別的音色，如下所示：

4

5

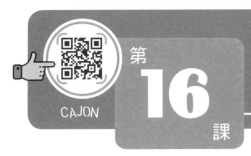

第16課 十六分音符節奏（一）

在之前的課程，已經學過八分音符（每拍兩下）及三連音（每拍三下）的節奏打擊，而在本課中，我們將學習十六分音符（每拍四下）為主的節奏。

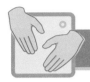

十六分音符打擊練習

十六分音符的打擊其實可以從較簡單的八分音符節奏打擊來轉換，請透過以下的三步驟學習十六分音符的節奏打擊。

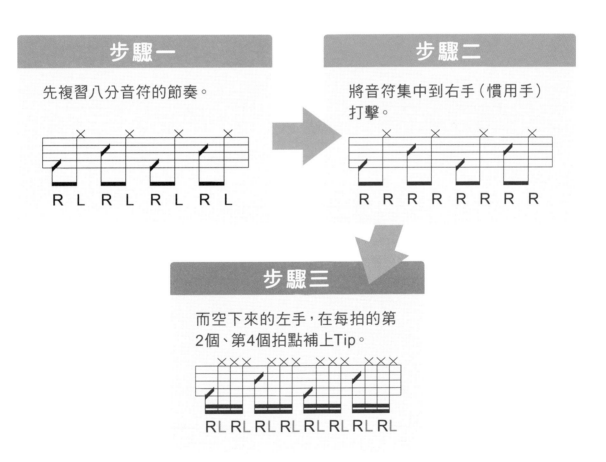

步驟一

先複習八分音符的節奏。

R L R L R L R L

步驟二

將音符集中到右手（慣用手）打擊。

R R R R R R R R

步驟三

而空下來的左手，在每拍的第2個、第4個拍點補上Tip。

RL RL RL RL RL RL RL RL

如此一來，就可以將八分音符轉為十六分音符的模式，以此類推，你也可以將之前所學的八分音符節奏轉為十六分音符節奏來打擊喔！

以下提供五個八分音符轉換成十六分音符的節奏，請先熟悉打擊順序再配合節拍器練習，可從速度較慢的70BPM開始。

練習1

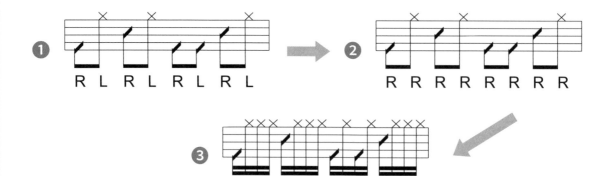

練習2

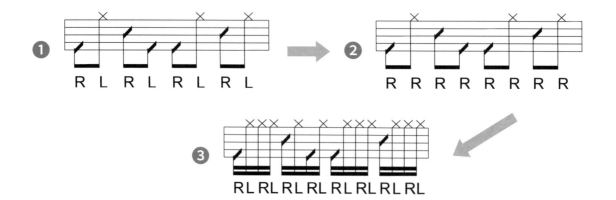

練習3

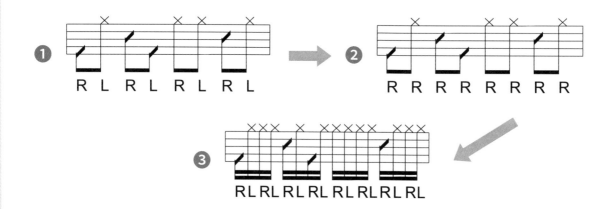

練習4

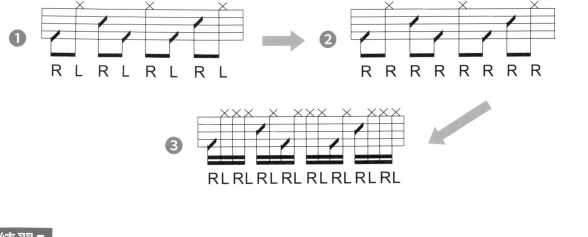

練習5

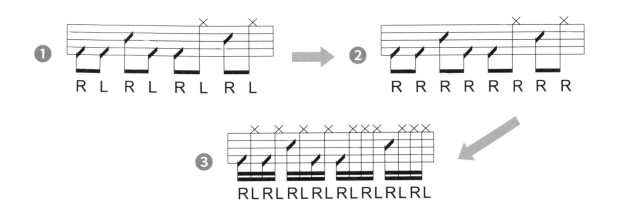

　本課的練習重點在於八與十六分音符的節奏切換，學習者請務必三種模式都熟練，如此才能讓自己更了解並能掌握八分音符、十六分音符與雙手之間的關係。

十六分音符節奏（二）

　　在上一課中學習如何將八分音符節奏轉換為十六分音符節奏，在這種情況下，我們的左手（非慣用手）都會是打擊Tip的音色，但十六分音符的節奏絕非如此而已，本課要練習在每拍的第2個或第4個拍點出現Bass音色，如此更可以發揮出十六分音符節奏的樂趣！

練習1　請將以下每種節奏的練習重覆到四小節。

❶ 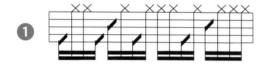　　　❷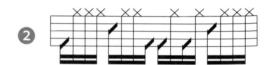

❸ 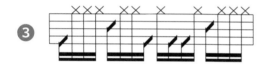　　　❹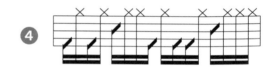

❺ 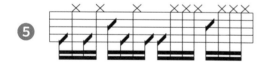　　　❻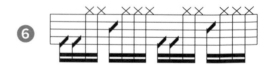

❼ 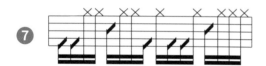　　　❽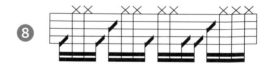

此類型節奏變化太多，在這裡筆者就不一一列舉了。其實只要掌握以下提供的三個步驟，你也可以創造出屬於自己的節奏。

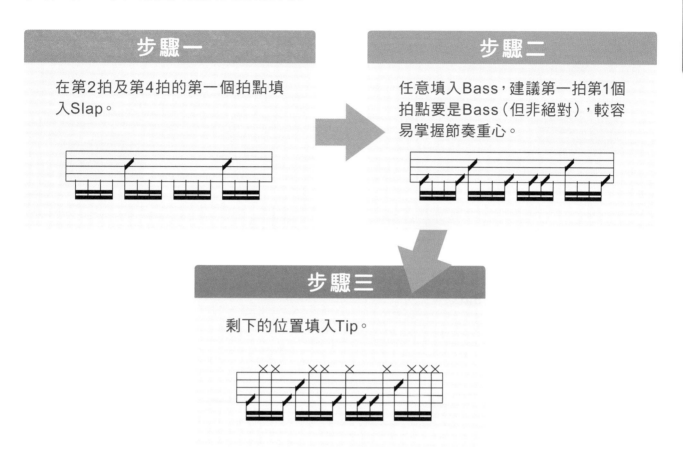

步驟一

在第2拍及第4拍的第一個拍點填入Slap。

步驟二

任意填入Bass，建議第一拍第1個拍點要是Bass（但非絕對），較容易掌握節奏重心。

步驟三

剩下的位置填入Tip。

現在，讀者也試著創造出自己的節奏吧！

第18課 實戰演奏（三）

出口
演唱/作曲：徐佳瑩

♩=115

流行歌曲中難得一見用木箱鼓的歌曲，速度偏快，請多練習。

♩=82

稻香

演唱/作曲：周杰倫

這首歌只要將基本打法熟練，接下來注意「停頓點」就好了。

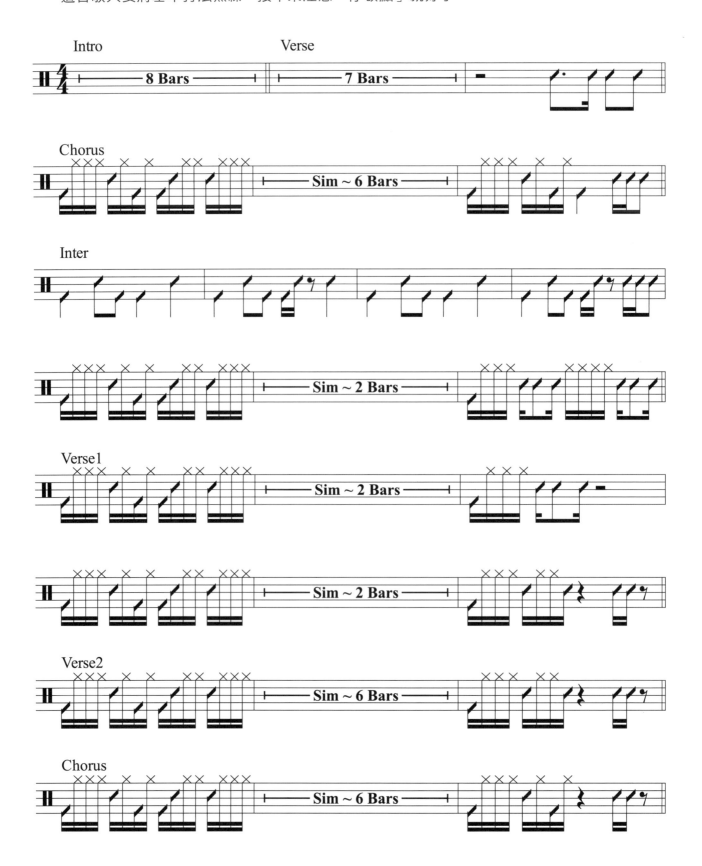

Chorus

小情歌

演唱：蘇打綠　作曲：吳青峰

♩=60

主歌與副歌節奏稍有不同，以增加大鼓點來提高情緒。

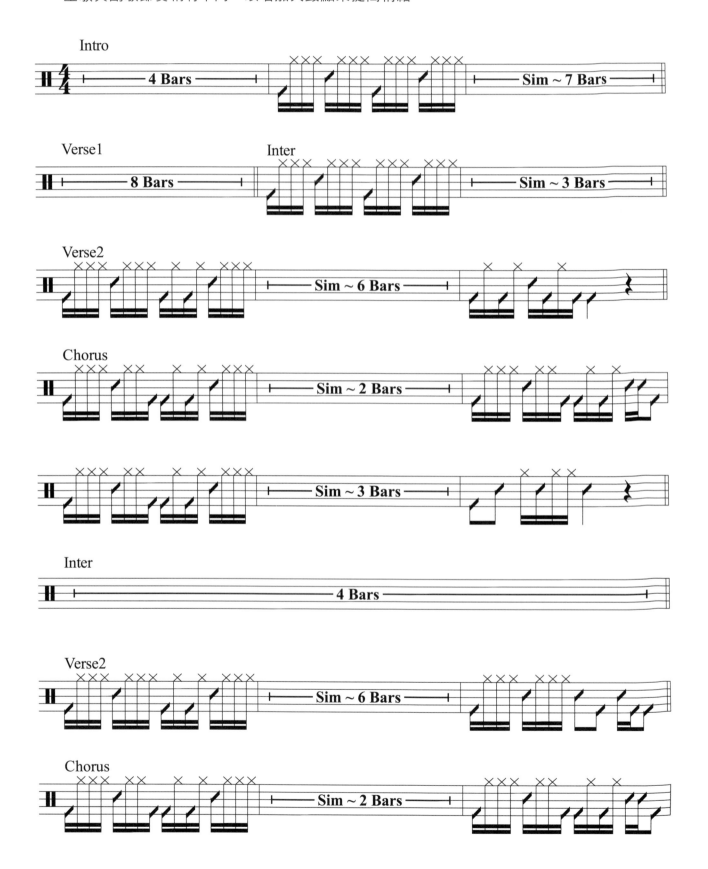

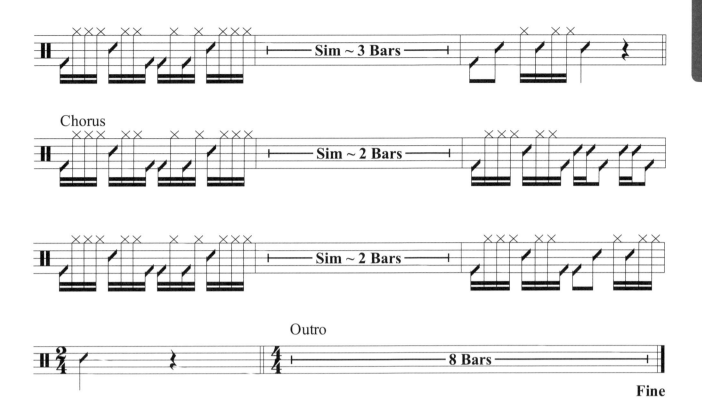

Chorus

Outro

8 Bars

Fine

六連音

先前的課程已經學習了四分音符（每拍1下）、八分音符（每拍2下）、三連音（每拍3下）、十六分音符（每拍4下）以及各個拍點的混合打擊。而本課要學習的是二十四分音符打擊，就是每一拍平均6下也稱作「六連音」。

六連音

一拍六連音的音符是使用十六分音符來表示，但在音符上方需多加註明「┌ 6 ┐」以表示六連音。

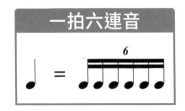

一拍六連音

六連音的打擊順序可使用以下四種，第一種較常用，也相對較為簡單，大家剛開始以第一種為主，熟悉後再練習其他三種。練習六連音剛開始較不容易，請放慢速度練習，並且務必正確打擊。

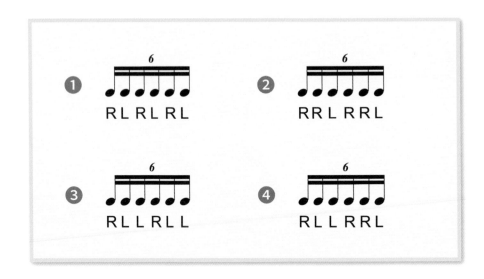

① RLRLRL

② RRLRRL

③ RLLRLL

④ RLLRRL

練習1 全部打擊Slap即可，練習時請務必使用節拍器。

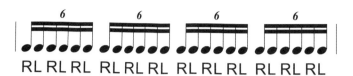

RL RL RL RL RL RL RL RL RL RL RL RL

練習2 16 Beat與24 Beat間的節拍切換，練習時請務必使用節拍器。

❶

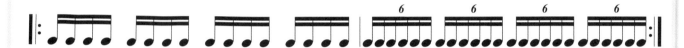

❷

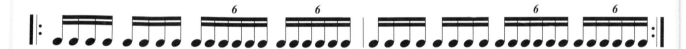

❸

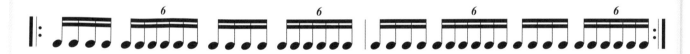

練習3 將六連音使用在過門。

❶

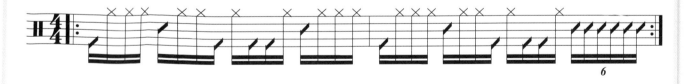

❷

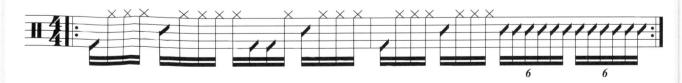

Half-Time Shuffle 節奏

前一課學習了如何打擊六連音,在本課要來學習打擊架構在六連音上的節奏。

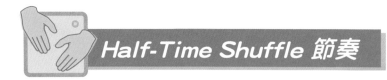

Half-Time Shuffle 節奏

Half-Time Shuffle節奏的重點是將六連音的第2個及第5個音符拍點拿掉。

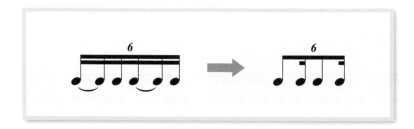

為了讓譜面看起來比較簡單,通常會直接使用十六分音符來表示,並且在譜面上註記「♫ = ♫³」來表示Half-Time Shuffle節奏,如下圖範例:

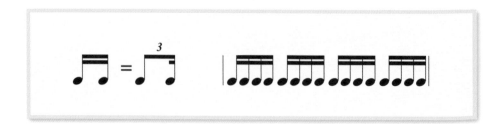

16 Beat與六連音、Half-Time Shuffle的比較

筆者將16 Beat與六連音的拍點做個對照,讓學習者可以對兩者的節拍更清楚一點。

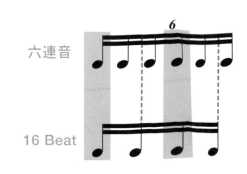

從右圖可以看出16 Beat的第1、3個拍點與六連音的第1、4個拍點重疊。而16 Beat第2個拍點介於六連音中第2、3個拍點之間;16 Beat第4個拍點介於六連音中第5、6個拍點之間。

回到本課重點Half-Time Shuffle節奏,它是省略第2、5個拍點,與16 Beat的拍點對照如右。

16 Beat第1、3個拍點與Half-Time Shuffle的第1、3個拍點時間點相同。但是Half-Time Shuffle的第2、4個拍點會比16 Beat的第2、4個拍點還要慢一些,也就是說16 Beat要變成Half-Time Shuffle只要將第2、第4個拍點稍微往後一點打擊,即可演奏出Half-Time Shuffle節奏了。

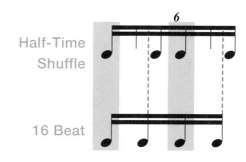

Half-Time Shuffle

16 Beat

接下來,試著練習16 Beat與Half-Time Shuffle節奏的差異吧!

練習1 此練習是本課的重點,一定要清楚地分辨兩種節奏的差異,掌握好一長一短的律動感,才能將Half-Time Shuffle的韻味演奏出來!

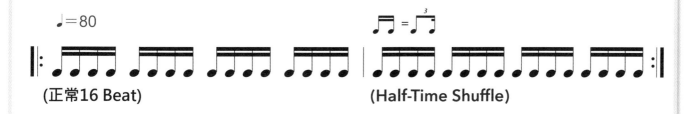

(正常16 Beat)　　　　　　　　　　(Half-Time Shuffle)

練習2 試著將之前所學的16 Beat節奏全部轉換成Half-Time Shuffle的節奏律動。若有Bass在第2及第4個拍點時,更能展現出Half-Time Shuffle的味道。

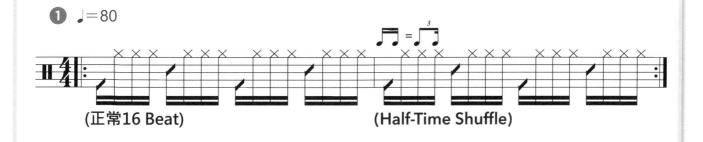

(正常16 Beat)　　　　　　　　　　(Half-Time Shuffle)

2 ♩＝80

(正常16 Beat) (Half-Time Shuffle)

3 ♩＝80

(正常16 Beat) (Half-Time Shuffle)

練習3 試著自己創作的16 Beat節奏，並轉換成Half-Time Shuffle吧！

♩＝80 /

 更多 **十六分音符** 類型節奏

才華	羅文裕	修煉愛情	林俊傑	
天使	五月天	幾分之幾	盧廣仲	
洋蔥	五月天	至少還有你	林憶蓮	
演員	薛之謙	你是我的眼	蕭煌奇	
末班車	蕭煌奇	我們不一樣	大壯	
喜歡你	鄧紫棋	突然好想你	五月天	
醜八怪	薛之謙	剛好遇見你	李玉剛	
飆高音	黃明志	聽見下雨的聲音	周杰倫	
年少有為	李榮浩	今天妳要嫁給我	陶喆、蔡依林	
光年之外	鄧紫棋			
你的背包	陳奕迅			

實戰演奏（四）

一樣是「一慢一快」、「一長一短」的Half-Time Shuffle節奏，這首歌的對點特別多，請特別注意，尤其是每個段落的過門處。

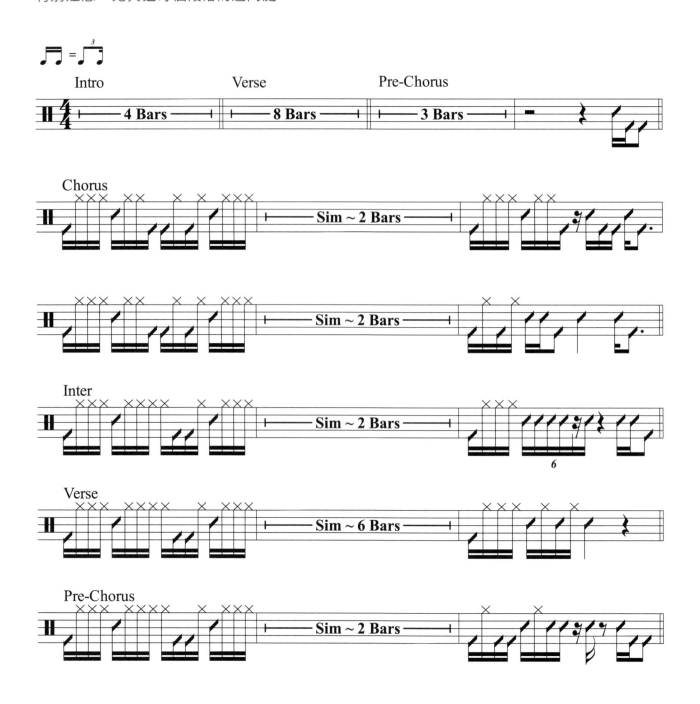

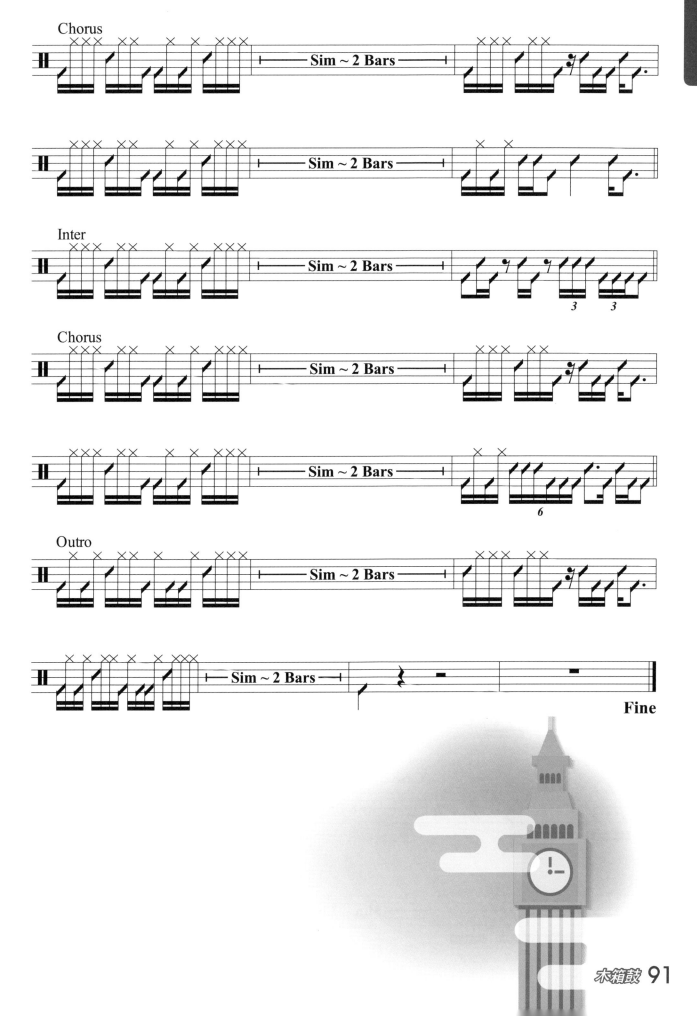

I'm Yours

演唱/作曲：Jason Mraz

♩ = 75

這首歌要注意，「一慢一快」的跳躍律動感最重要！

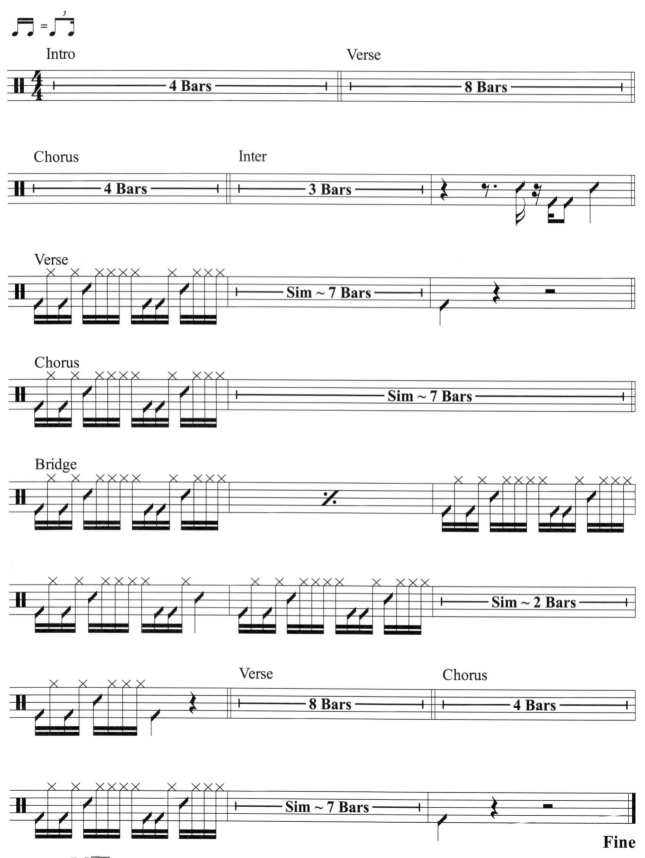

Bossa Nova 節奏

　　Bossa Nova（巴薩諾瓦）是源自於南美洲的音樂風格，慵懶、輕鬆的節奏是它最大的特色，在咖啡廳、書店常常可以聽到這類型音樂。擅長Bossa Nova樂風的音樂人有小野麗莎、王若琳、 Olivia Ong（王儷婷）……等。

• Bossa Nove 節奏

　　Bossa Nova節奏和之前所學的節奏完全不一樣，不論是節奏重心、打擊順序，還是雙手協調。Bossa Nova的節奏速度都偏快，律動以兩小節為一單位，以八分音符來演奏，通常第一拍正拍及第二拍反拍、第三拍正拍、第四拍反拍會使用Bass音，但這邊的Bass不要使用整個手掌接觸，而是只要用指尖輕點鼓面就好，Bass音打得太重會很像Rock。

・整個Bass我們都用右手打擊即可，而空下來的左手我們再打擊Slap音色，但是一樣要注意輕輕的就好，不要用力。

練習1　剛開始會很難把雙手合在一起，但只要放慢速度，並且仔細地去思考每一拍應該做什麼事，基本上就不會有太大問題。

　　Bossa Nova節奏應用非常廣泛，在此就不深入作探討，僅列一些較為普遍的節奏，供大家參考，若是要深入研究，大家不妨去聽聽相關音樂。

搭配周邊樂器一起演奏

　　木箱鼓的特性就是以一顆鼓來演奏出類似一整套爵士鼓的感覺，但畢竟還是只有一顆鼓，音色變化還是相當有限，也因此我們可以視音樂需求來增加周邊樂器。比較常用的周邊樂器有銅鈸（Crash）、沙沙（Shaker）、足鈴（Foot Bell）或Hi-Hat。

銅鈸（Crash）

　　要增加音色與音樂的情緒張力，銅鈸是不可或缺的。銅鈸的種類分成很多種，不同尺寸、金屬材質、品牌、設計都會有不一樣的音色。爵士鼓中一樣也會用到銅鈸，但木箱鼓因為是用手拍擊，所以可以選擇厚度較薄的手鈸，比較能打出聲音，一般會使用10吋、12吋的銅鈸。銅鈸的音色常用於段落與段落之間，過門後的第一拍，有強音的作用。

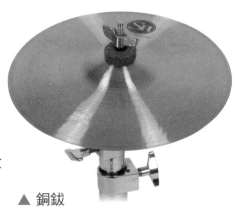

▲ 銅鈸

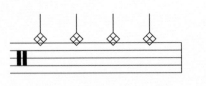

在五線譜上以「◇」符號表示打擊銅鈸。

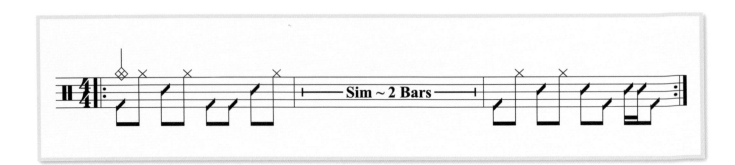

　　因為必須同時打擊鈸與Bass音，所以需要用到雙手打擊，而Bass音在正常打擊順序是用右手，所以我們用左手拍擊銅鈸。

　　打擊銅鈸時需注意不要打在太中間的位置，銅鈸會還沒開始響就被順勢往下的手給Mute掉了，應該打擊在較邊緣的位置，才能得到好的聲音效果。

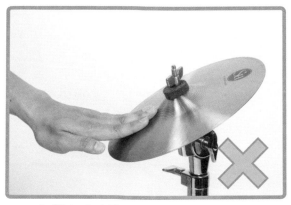

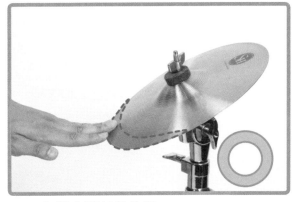

▲ 打擊在太中間的位置　　　　　　　▲ 打擊在邊緣的位置

沙沙（Shaker）

　　沙沙又稱沙鈴、手搖鈴，它是在一外殼裡面放入小珠子，藉由搖動產生沙沙聲，沙沙的種類非常多，外殼的形狀有圓筒型、蛋型、棒型……或各種特殊的形狀；而材質又有分金屬或木頭，裡面的珠子也有分大小，各式的沙沙產生的音色都不同，讀者不妨可以多多比較。

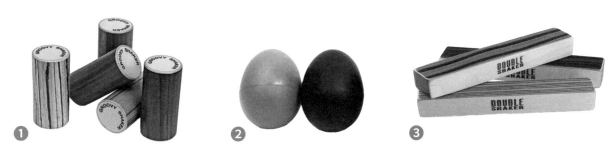

▲ 沙沙有多種外殼形狀，常見的外型有❶圓筒型、❷蛋型、❸棒型。

　　搖動沙沙的方法，筆者是用左手持沙沙，往下是一個聲音、往上是一個聲音。能很簡單地搖出16 Beat的聲音，同時右手可打擊木箱鼓。

在五線譜上以「♫」符號標示在最上方的線表示搖動沙沙。

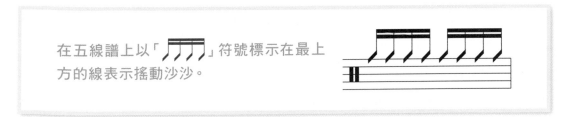

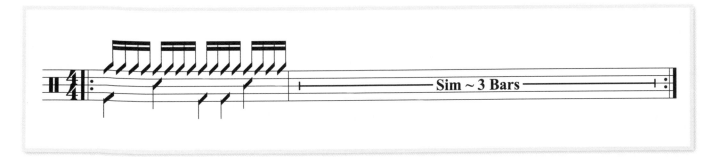

足鈴（Foot Bell）

　　足鈴是將一個類似鈴鼓構造的樂器綁在腳上，藉由踩踏發出聲響。雖然足鈴在市面上較少見，但好處是可空出雙手來打鼓，腳的部分就做類似Hi-Hat的音色效果。

▲ 足鈴

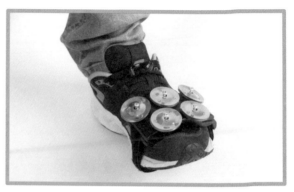

▲ 足鈴綁在腳上的模樣

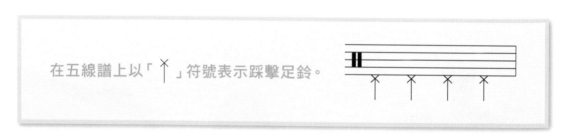

在五線譜上以「↑」符號表示踩擊足鈴。

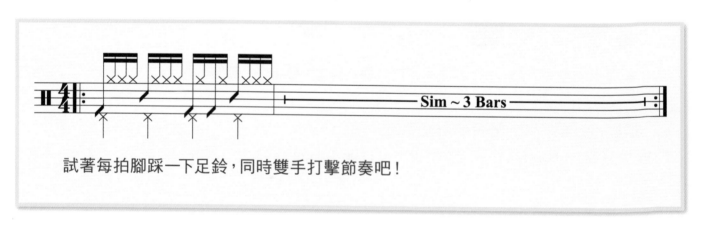

試著每拍腳踩一下足鈴，同時雙手打擊節奏吧！

　　打擊樂器可搭配的周邊樂器非常多，本課僅介紹一小部分而已，其他像Hi-Hat、單排風鈴也是常見的周邊樂器。而到底什麼時候應該用什麼，這問題並沒有一定的答案，全憑演奏者的喜好與品味，還有音樂上的需求，讀者不妨多接觸不同類型的音樂。

歌曲段落概念

控制歌曲情緒的方法

在音樂中，最能夠直接影響音樂的情緒與能量強度的就是節奏與律動，而身為打擊樂手，必須非常清楚知道整首歌的情緒走向，並做出相對應的處理。筆者在這裡提供三種控制歌曲情緒的方法給讀者參考：

一、力道的強弱

打擊力道是最直接控制情緒的方法，學習者可以將自己打擊力道分成三個強度「強、中、弱」。 而在需要的時候使用相對應的力道。

二、音符的多寡

最常見的方法是八分音符切換為十六分音符的節奏，律動也是可以改變的。

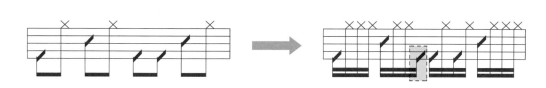

除了將八分音符轉為十六分音符的節奏，還在第2拍第4個拍點加入Bass，整體情緒也因此提高了。

三、音色的改變

藉由周邊樂器來營造不同的情緒，例如主歌只有打鼓，到副歌開始踩足鈴，或是主歌只搖沙沙、副歌加入鼓的節奏。

歌曲的組成

　　歌曲的組成段落可分為前奏、主歌、副歌、間奏、尾奏…等。一首歌中，最能表達歌曲主題意境的部分通常是副歌，同時也是最有記憶點、最能朗朗上口的地方。但歌曲就像文章有起、承、轉、合一樣，我們不可能整首歌就只有副歌，所以必須有一段主歌來做鋪陳。

・ **階段一**

　　為了寫譜方便，主歌通常以 A 表示，而副歌則用 B 來表示。這樣一來就可以產生一個簡易的段落了（如右）。

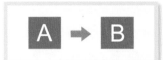

・ **階段二**

　　其實一般歌曲並不會直接進主歌，所以需要產生一個前奏來鋪陳，前奏可以用 Intro 來表示。

Intro ➔ A ➔ B

・ **階段三**

　　階段二已經唱完一次歌曲，但是歌曲太短還不足以能打動人心，所以要將整首歌曲再唱一次。

Intro ➔ A ➔ B ➔ A ➔ B

・ **階段四**

　　若覺得階段三的歌曲段落設計會太過緊湊的話，為了讓演唱者休息，也讓聆聽者情緒稍微降下來以準備接下來的高潮，通常可以在第二次進歌前設計一個小間奏。

Intro ➔ A ➔ B ➔ 間奏 ➔ A ➔ B

・ **階段五**

　　到了階段四通常會意猶未盡，所以會想再唱一次副歌。

Intro → A → B → 間奏 → A → B → B

・ 階段六

但有時候會為了讓最後一次副歌效果更好，會設計第三種段落，或是較長的間奏，如電吉他Solo來做鋪陳。

Intro → A → B → 間奏 → A → B → C → B

或

Intro → A → B → 間奏 → A → B → 間奏 → B

・ 階段七

歌曲已進入尾聲，如果直接結束會顯得虎頭蛇尾，因此需要尾奏來做情緒的緩和。

Intro → A → B → 間奏 → A → B → C → B → Outro

這樣就形成了一首歌的常見段落安排方法，此方法並非絕對，不同歌曲會有不同的設計方法，就看創作者想要如何營造情緒。

筆者針對階段七的歌曲段落設計，畫出歌曲情緒的能量圖，如下：

節奏可以深深地影響一首歌曲的情緒波動，每一個打擊樂手在開始演奏前，心中都必須已經有了那首歌的情緒能量圖。各位讀者下次在欣賞歌曲時，別忘了注意那首歌的段落安排與情緒之間的關係喔！

後記

CAJON

「你是貝斯手幹麻跟人家寫木箱鼓教材？」「木箱鼓不是你想的那麼簡單」曾經有音樂圈的前輩這樣跟我說。從開始玩樂團以來，從只學習單一樂器的操作方法，慢慢接觸了別的樂器，累積了一定的經驗，才體會到我真正在學習的是音樂，而手上的樂器只是我現在所使用的介質而已，木箱鼓剛在台灣流行時，國內幾乎完全沒有人教，更沒有教材，又該從何學起呢？於是將自己所學的觀念、理念，從木箱鼓把它發揮出來，累積了一段時間再加上一些機緣巧合才有今天這本書的誕生。

從開始寫這本書到正式出版花費了將近兩年的時間，中間雖然有遇到一些困難進度幾乎停擺，最後還是咬緊牙關將它完成，一次又一次的與編輯部溝通、修改稿件，一次又一次的校稿，還有教學影片及音樂錄製，為的就是要讓讀者們能夠拿到一本最完整的內容。

感謝麥書潘老師，感謝麥書編輯部的團隊們，感謝小鍾哥支援音樂製作，感謝董運昌老師、吳蓓雅老師、陳玟瑋老師、陳右泯老師為我所寫的推薦，還有特別感謝您購買了這本書，希望各位能夠從這本書中得到幫助。

Cajon 木箱鼓

編著	吳岱育
美術設計	陳盈甄
封面設計	陳盈甄
電腦製譜	林仁斌
譜面輸出	林仁斌
文字校對	陳珈云
錄音混音	麥書（Vision Quest Media Studio）
編曲演奏	鍾亦晴、吳岱育
影像處理	鄭安惠、李禹萱

出版發行	麥書國際文化事業有限公司 Vision Quest Publishing International Co., Ltd.
地址	10647 台北市羅斯福路三段325號4F-2 4F.-2, No.325, Sec. 3, Roosevelt Rd., Da'an Dist., Taipei City 106, Taiwan (R.O.C.)
電話	886-2-23636166 · 886-2-23659859
傳真	886-2-23627353
郵政劃撥	17694713
戶名	麥書國際文化事業有限公司

http://www.musicmusic.com.tw
E-mail：vision.quest@msa.hinet.net

中華民國108年03月 初版

彈指之間 Guitar Handbook
潘尚文 編著　定價380元 附影音教學 QR Code

吉他問答集、各種吉他彈奏技巧，入門、進階必備的吉他工具書。

吉他玩家 Guitar Player
周重凱 編著　定價400元

融合中西樂器入門與進階所有彈奏技巧，最完整的吉他工具書。

吉他贏家 Guitar Winner
周重凱 編著　定價400元

自學、教學、進階、指法一應俱全「Fingerstyle」的吉他彈奏技法教學。

名曲100（上）（下）The Greatest Hits No.1/No.2
潘尚文 編著　每本定價320元 CD

收錄自60年代至今之經典流行吉他歌曲，完整吉他六線總譜，附有影音教學 CD。

六弦百貨店精選3 Guitar Shop Song Collection
潘尚文、盧家宏 編著　定價360元

收錄年度華語暢銷排行榜歌曲，完整吉他六線譜及演奏分析，TAB六線套譜。

六弦百貨店精選4 Guitar Shop Special Collection 4
潘尚文 編著　定價360元

精選各年度最新流行歌曲吉他套譜……

超級星光樂譜集（1）（2）（3）Super Star No.1,2,3
潘尚文 編著　定價380元

每冊收錄61首「超級星光大道」流行歌曲總譜，完整演奏分析。

彈指手冊（大字版）I PLAY-MY SONGBOOK (Big Vision)
潘尚文 編著　定價360元

收錄102首中文經典及流行歌曲之樂譜，A4開本、大字清晰閱讀。

I PLAY詩歌-MY SONGBOOK Top 100 Greatest Hymns Collection
麥書文化編輯部 編著　定價360元

收錄經典聖詩、敬拜讚美共100首歌曲樂譜。

就是要彈吉他
潘尚文 編著　定價240元

作者超過30年教學經驗，內含超過30首彈唱分析。

我愛民歌 Great Songs And Fingerstyle
潘尚文 編著　定價400元

精選經典民歌99首，吉他六線套譜及QR Code影音教學。

節奏吉他完全入門24課 Complete Learn To Play Rhythm Guitar Manual
顏鴻文 編著　定價400元 附影音教學 QR Code

詳盡的各類節奏吉他彈奏技巧分析。

指彈吉他訓練大全 Complete Fingerstyle Guitar Training
盧家宏 編著　定價460元 DVD

第一本專為Fingerstyle學習所設計的教材，內附教學示範 DVD。

吉他新樂章 Finger Style
盧家宏 編著　定價550元 CD+VCD

18首經典演奏曲，附教學示範 VCD。

吉他狂想曲 Guitar Rhapsody
盧家宏 編著　定價550元 CD+VCD

12首日韓電視劇主題曲，附教學示範 CD、VCD。

爵士吉他完全入門24課 Complete Learn To Play Jazz Guitar Manual
劉旭明 編著　定價360元 DVD+MP3

爵士吉他入門教材，24堂課循序漸進的爵士吉他學習方式，附教學示範 DVD。

電吉他完全入門24課 Complete Learn To Play Electric Guitar Manual
劉旭明 編著　定價400元 附影音教學 QR Code

電吉他入門教材，由淺入深的電吉他學習方式，附QR Code影音教學。

主奏吉他大師 Masters of Rock Guitar
Peter Fischer 編著　定價360元 CD

書中講解大師各種演奏技巧，列舉大量練習曲。

節奏吉他大師 Masters of Rhythm Guitar
Joachim Vogel 編著　定價360元 CD

來自頂尖大師約200多種不同風格的演奏Groove。

搖滾吉他祕訣 Rock Guitar Secrets
Peter Fischer 編著　定價360元 CD

書中講解練習各種手指彈奏技巧。

前衛吉他 Advance Philharmonic
劉旭明 編著　定價600元 2CD

從基礎音階到各種進階彈奏技巧的完整學習方式。

現代吉他系統教程Level 1~4 Modern Guitar Method Level 1~4
劉旭明 編著　每本定價500元 2CD

第一套針對現代吉他系統教學的教材。

吉他音響手 Guitar Sound Effects
陳慶民、華育棠 編著　定價400元 附影音教學 QR Code

各種吉他效果器介紹與應用。

樂在吉他 Joy With Classical Guitar
楊昱泓 編著　定價400元 附影音教學 QR Code

本書為初學者設計，掌握古典吉他彈奏技巧。

古典吉他名曲大全（一）（二）（三）Guitar Famous Collections No.1,No.2,No.3
楊昱泓 編著　每本定價550元 DVD+MP3

收錄多首古典吉他名曲，附五線譜、六線譜及名家演奏影音。

新編古典吉他進階教程 New Classical Guitar Advanced Tutorial
林文前 編著　定價550元 DVD+MP3

古典吉他進階教程曲目，附五線譜及演奏示範。